謹以此書
獻給我的父母

come together

旅途上的畫畫課

會玩就會畫，零基礎也能上手的風景寫生課

王傑 著

contents

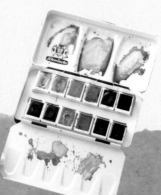

旅途手繪的魅力

這是一個不完美，但又令人不忍捨棄的名稱——旅遊速寫。它容易讓人產生一種浪漫又不切實際的幻想：一邊愜意地遊山玩水，一邊又信手拈來，妙筆生花，好不詩意。但若是不稍事考慮便貿然行事，輕則拖累整個旅行團的興致，重則落得中暑受寒，得不償失。這是事實，因此，這個名稱看來果然是個不切實際的浪漫念頭。

既然如此，但這為什麼又是一個令人不忍捨棄的名稱呢？其實這樣的繪畫經驗的確是我在留學西班牙時，在旅遊的行程中邊走邊畫、邊畫邊走所磨練出來的，所以也因為這樣，稱之為「旅遊速寫」似乎也不為過。只是，在這個看似詩意的作畫過程中，需要注意的事情還真不少，繪畫技巧的養成以及經驗的累積，其實是速寫時成敗的重要關鍵，而這本書所要傳達給各位的，便是這一份得來不易的經驗。

多年來，我在自己所開設的許多旅遊速寫課程中，總是會開誠佈公地向學員們說明這是一堂既沒旅遊、也沒速寫的課程。是的，既然是經驗的傳授，必然要求一再地練習，不斷地調整，甚至主動嘗試，以達到將此繪畫經驗內化為個人經驗一部分的目的。而另一個更重要的觀念，是我時時會提醒自己，並且也建議學員的就是：量力而為，衡量自己的能力，同時規劃所要描繪的規模大小，以期能盡量完成作品為目標。這些都是促使在旅遊中，以畫筆記錄行程的浮光掠影時能夠成功的重要因素。

其實，我們都不能否認的是，不論你是悠閒地坐在安達魯西亞的小酒吧裡品嚐著冰涼的雪莉酒，或是在基隆的漁港邊採買漁貨，只要深藏在你心中的旅人甦醒，哪怕是一個轉身、一個眼神，你便已經在經歷一段動人的旅程，獨一無二，且無可取代。其實，我們的整個生命歷程也都是如此，因此，又何必擔心無景可畫，急著把每一張紙都填滿，好似要趕緊將這趟旅程劃上休止符似的。我們每個人都應該享受在旅途中所能留下的一筆一畫，而不是在意是否能完成所有的線條以及顏色。這就好比愉悅的旅途在於享受旅程中的每一天，而不在於是否完成了所有的旅程，不是嗎？

工具篇

紙張 paper

紙張種類

⊛ 影印紙

　　這是我最早期（西班牙求學時期）最常使用的紙張，時常就是將三、四張影印紙對摺，塞在上衣口袋就出門了。影印紙的好處是便宜，方便，畫壞了不會心痛（只要不是要求一定要畫出世界名著，事實上，每個人都可以在任何一張紙上留下令人感動的線條，因此，也就不存在「畫壞」這件事了）。但這種紙張不適合水彩上色，因為吸水耐受度極低，易濕透，乾燥緩慢，紙張一過水便會永久變形，另外也有易於變黃、變質的疑慮，對於有長期保存需求的使用者來說，並不建議使用。但若只是想隨手塗鴉，影印紙倒是一種十分經濟實惠的選擇。

⊛ 水彩紙

　　水彩紙是另一個品質較好的選擇，因為水彩紙除了適合水性顏料的使用之外，單色線條描寫的表現也十分亮眼。這也是為什麼我在使用了一陣子影印紙之後，便轉為大量使用水彩紙來作畫的原因。基本上，影印紙所具備的缺點，水彩紙都可以一一解決，唯一的問題應該就只在於水彩紙的價格相對昂貴不少。

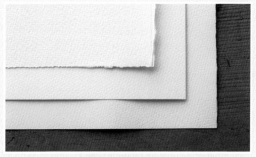

▶ 水彩紙也有很多種類，各有不同特點。圖例由下至上依序是法國水彩紙、日本水彩紙、英國水彩紙。

▶ 影印紙是最方便取得的紙張，但遇水容易產生變形。

▶ 水彩紙不論用來做單色線條的描繪或上水性顏料，都能呈現完美的效果。

◎ 其他紙張

　　旅途中隨手可得的紙張，如餐巾紙、旅遊資訊、廣告紙的空白處或背面等，其實都是可輕易取得的替代性紙張。至於品質，因為是免費的紙張，就很難做太嚴苛的要求了。

▶ 筆記本、牛皮紙、圖畫紙等，旅途中處處可見的替代性紙張都可靈活運用。

▶ 在旅途中的咖啡店，餐巾紙就是最方便的畫紙。

紙張磅數

　　一般市售紙張（在此專指水彩紙）的磅數種類大致可分為 120 克和 300 克兩種，磅數愈高，紙質愈厚，當然價格也愈貴。300 克以上的水彩紙厚如紙板；高級的水彩紙則以純棉纖維製成；純棉高磅數的水彩紙，其紙質強韌到徒手無法撕開。

　　歐洲許多大大小小、歷史超過數百年的紙廠均有生產品質精美的手工水彩紙，其品質與價位則因廠牌及各廠製造之間的差異而有所落差。在考量取得之方便性和品質、價位等因素，我最常使用的是英國水彩紙（SAUNDERS）。

▶ 磅數較輕的紙張較薄，容易受風吹掀起。

　　紙張磅數的差異主要顯現在兩部分：

　　厚度：紙張的厚度會影響戶外繪圖的穩定性，較厚的紙張比較不易受到風勢的影響。紙張若太薄，被風向輕易吹起的部分會沾到水彩筆或調色盤的風險。

　　吸水耐受度：薄的紙張吸水耐受度不足，些微的水分便容易使紙張過度吸水，造成膨脹變形，並引起著色不均或著色困難的情況。此狀況在需要大面平塗時尤其令人苦惱，也是初學者經常著色失敗的主因。因此，為了繪圖時不受戶外天候影響，並提高繪圖著色的成功率，建議使用磅數約 300 克左右的水彩紙為佳。

..

🈟 在台灣，通常採用英美制的「磅數」來界定紙張厚薄，但事實上，一般坊間都是以公制的「公克」來計算。因此，到美術社買紙時經常會發生你問「磅數」，老闆馬上換算成「公克」的有趣景象，例如：「老闆，這張水彩紙磅數多少？」「噢，這張啊！350 克，很厚的水彩紙喔。」

裁切工具

　　購買大張水彩紙自行裁切，遠比一般市售的膠裝水彩速寫本要來得經濟又環保。一般來說，一張四開（約 57*40cm）的水彩紙可裁成四小張紙，便於攜帶，外出時置於硬殼紙盒或檔案夾裡即可。

▶ 將裁好的水彩紙置於硬紙盒中，就可攜帶外出旅遊。

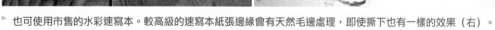

▶ 也可使用市售的水彩速寫本。較高級的速寫本紙張邊緣會有天然毛邊處理，即使撕下也有一樣的效果（右）。

自行裁切水彩紙時，切勿使用美工刀或其他銳利的刀具，因為一般高級紙張都會保有如手抄紙一樣天然的毛邊。為了不讓手上的高磅數水彩紙因為使用美工刀裁切而變成如廉價紙張一般的平整切口，降低了紙張的質感，建議可以用鋸齒狀的牛排刀來裁切，如此一來，便可留下不平整、類似毛邊效果的紙邊。若是沒有鋸齒狀的刀具，可使用刀背或鐵尺替代，也可達到類似的效果。

▶ 使用不同工具裁紙會造成紙邊呈現不一樣的效果，由右至左依序使用刀背、美工刀、牛排刀。

● 正確裁紙動作　王傑獨創技法

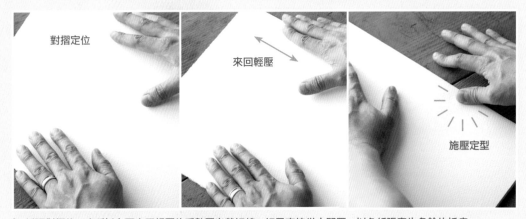

對摺定位

來回輕壓

施壓定型

▶ 紙張對摺後，右手以上下來回輕壓的手勢壓出裁切線。切忌直接從中間壓，以免紙張產生多餘的折痕。

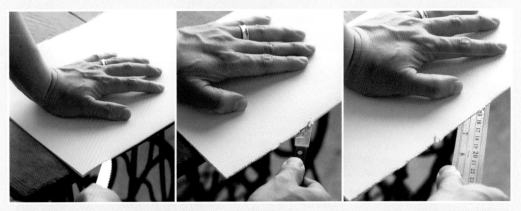

▶ 將摺好的紙張置於桌緣（放在桌面上裁切會造成拿刀的姿勢過高），用牛排刀直接裁切，刀面與紙張呈平行；也可使用刀背或鐵尺。

紙張正反面的區別

　　品質較好的水彩紙通常都有正反面之分，一般來說，我們可以藉由紙張上的鋼印（凸印者為正面）或浮水印（字母為正者為正面）作為區分的依據。然而，仔細辨認正反面紋路差異才是治本之道，畢竟一張紙被三刀六眼大卸八塊之後，總會有「好多」張紙既沒浮水印也沒鋼印，這時就只能靠真本事來辨認紙張正反面了。

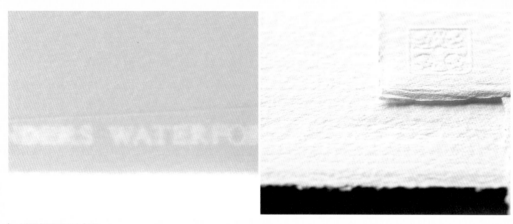

▶ 紙張鋼印及浮水印。

　　紙張正反面的差異，以我最常使用的英國水彩紙為例，紙張反面有非常細小但規律排列的細紋，空白時不易辨認，一旦上色後則會變得明顯易見，甚至會產生視覺上的干擾。若很在意這種工整、呆板的質感，根本的解決之道就是明確辨認自己偏好的一面來使用。

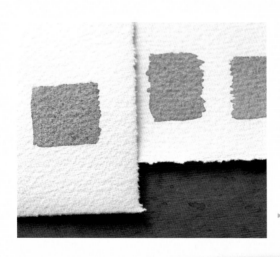

▶ 紙張反面上色後，表面會產生顏料的微凸粒（左），
　造成視覺上的干擾。

為什麼不用鉛筆？

有過一定繪畫經驗的人都非常習慣使用鉛筆作為最簡易的描繪工具，鉛筆的優點在於攜帶方便，易於修改。但這個「易於修改」的優點正是讓我決定將鉛筆排除在繪畫工具名單之外的最大原因。

許多嘗試過繪畫的人都有共同經驗，當手上有一支鉛筆、一塊橡皮擦時，即使只是簡單畫張小桌子，就有可能讓你從早忙到晚修改改，永無盡頭。這種繪畫經驗到頭來，只養成了若有似無的觀察力，以及下筆猶豫、隨意修改的壞習性。我稱這種建設性極低的方法為「或然率」，因為在這之中缺乏了精準的觀察和簡練的用筆，更遑論個人特色的呈現了。追根究柢，這幾乎都是由於鉛筆便於修改的「優點」所促使的壞習性。

反觀簽字筆可能是很多人所能想到拿來繪畫的最後一支筆了，除了攜帶方便之外，似乎無一可取之處；最糟的是，簽字筆的線條是沒得修改的。但也因為這個最大的「缺點」，讓簽字筆榮登我

旅遊速寫工具的第一首選。

試想，當你手上只有一支簽字筆和一張紙，那種下筆認真的態度，真的不是手拿鉛筆時心不在焉的心態可以比擬的。簽字筆「起手無回」的特性，會強迫繪畫者「認真觀察」、「認真面對錯誤」。這種「認真」雖說是不得已，但絕對是一種極富建設性的態度。相較於之前所談到的「或然率」，使用簽字筆直接作畫肯定會是一種積極磨練與培養觀察力和描寫力的方式。

簽字筆另一個特性是以繪畫表現需求的觀點來看，簽字筆基本上是一支「死筆」，它所呈現的線條缺乏變化，墨水色調單一甚至過重。這些都是我一開始在接觸簽字筆繪畫時所面臨到的難題。

我在西班牙求學時，出外繪圖時其實手邊能拿到的簽字筆比鉛筆多，在多次嘗試經驗後，才漸漸克服了上述簽字筆的缺點，練就一些獨具個人特色的技巧和筆法。希望大家也可以一起和我來感受這種有趣但不一定輕鬆的繪畫經驗——透過簽字筆！

簽字筆種類

簽字筆的種類不下數十種，一般常見使用於繪畫的有以下三種：

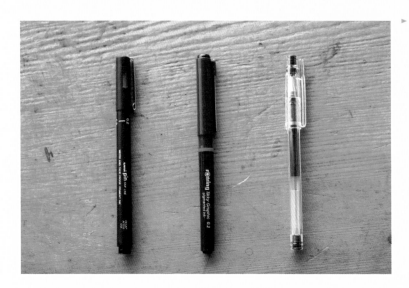

▶ 常用簽字筆，由左至右依序為 uni pin 簽字筆、rotring 代針筆、pilot 百樂鋼珠筆。

- **uni pin（日本製簽字筆）**

優點：防水，著色時接觸水分不易暈開。

缺點：出色量偏低，易造成線條乾澀或墨色不飽和。

- **pilot【超細鋼珠筆】（日本百樂牌簽字筆）**

優點：線條滑順，出水量穩定。

缺點：防水性不完全，著色時墨色會輕微滲出。

- **rotring（德國製代針筆）**

優點：防水，著色時接觸水分不易暈開。

缺點：墨水滲透力強，易造成大片墨漬，細線條表現不易控制。

▶ 由上至下依序為 uni pin 簽字筆、pilot 百樂鋼珠筆、rotring 代針筆的線條表現，可明顯看出 uni pin 簽字筆的線條最淡，rotring 代針筆的線條最粗，pilot 百樂鋼珠筆的線條則遇水容易滲開。

簽字筆線條表現

● 握筆姿勢

　　如何握筆，必然會畫出如何的線條。一般的握筆方式是專為書寫而設計的，因此所畫出的線條就如書寫的線條一樣均一、無變化，而這正是繪畫最忌諱的狀況：線條沒有變化。

　　造成這種現象的主因在於筆與紙張接觸的角度過大，簽字筆因此表現出最黑、最寬的線條，而這種線條只適合書寫。相對的，如果改變握筆姿勢，降低筆尾高度，以較傾斜的角度來畫線，線條便會產生變化。愈低平的筆尾角度，畫出的線條愈虛白、愈細小，線條的基本變化因而產生。

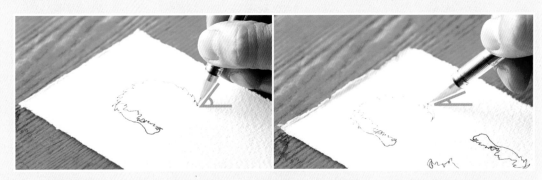

▶ 一般書寫式握筆法（左）所畫出的線條較粗黑；若降低筆尾高度，以繪畫式握筆法來畫畫，線條明顯較輕淡（右）。

● 下筆力道

　　下筆輕重在改變握筆姿勢之後顯得更重要了，尤其在某些不容易畫出墨色的特別傾斜角度時，只要稍微施力，便會在線條表現上產生明顯的差異。但是，在某些特別高的握筆角度下，若想藉由下筆的輕重改變線條的粗細，就不是一個好方法。因為簽字筆是硬筆，在高角度的握筆姿勢下，改變下筆輕重只會造成線條斷斷續續。如果想改變線條粗細，變換握筆角度才是最根本的解決之道。

▶ 維持同樣握筆姿勢，力道輕（左）與加重力道（中）所畫出的線條，不容易看出明顯區別。改變線條粗細最好的方法應該是改變握筆姿勢，提高筆尾高度（右），如此才能呈現較粗黑的線條。

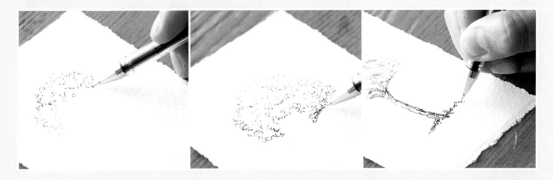

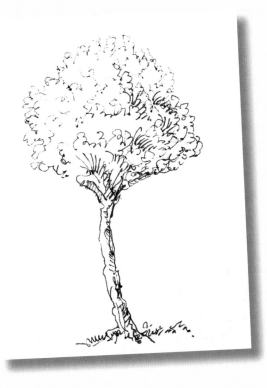

◎ 左上方樹叢部分　　　◎ 右下方樹葉叢部分

◎ 下方樹幹部分

▶ 以此圖為例，【左上方樹叢部分】是下筆力道較輕所呈
現的效果；【右下方樹葉叢部分】下筆力道則較重，但
兩者的握筆姿勢是一樣的，因此線條呈現的效果差別不
大。【下方樹幹部分】則是改變握筆姿勢，以高筆尾角
度來作畫，可看出線條明顯較粗黑、實在。

◎ 運筆速度

　　同樣的握筆角度，在不同的運筆速度之下，也會產生不同型態的線條表現。速度慢的線條墨色
較完整，速度快的線條則容易產生斷續、飛白的效果。換句話說，改變運筆速度也可以製造線條變
化的效果。

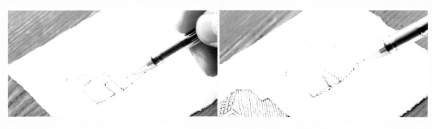

▶ 運筆速度慢時，線
條較完整（上左）；
加快運筆速度會使
線條產生斷續，有
速度感（上右）。
兩者所呈現的效果
明顯不同（下）。

水彩　watercolor

水彩種類

　　水彩的品牌與種類非常多，大家可以依照自己的喜好購買適合的水彩。但若是考慮到外出繪圖時的使用需求，附有塊狀水彩及調色空間的攜帶型水彩盒就是一種極佳的選擇。坊間販售的攜帶型水彩盒依材質可分為塑膠製和金屬製（表面有烤漆或塘瓷處理）兩種，一般來說，塑膠製耐磨但怕摔，金屬製耐摔但不耐磨（表漆在外出使用時可能會因與硬物摩擦、碰撞而造成磨損、脫落）。

　　我習慣使用的水彩盒是在西班牙求學時參加寫生比賽得到的獎品之一，除了用得順手之外，也包含著濃濃的異國求學時的生活回憶。

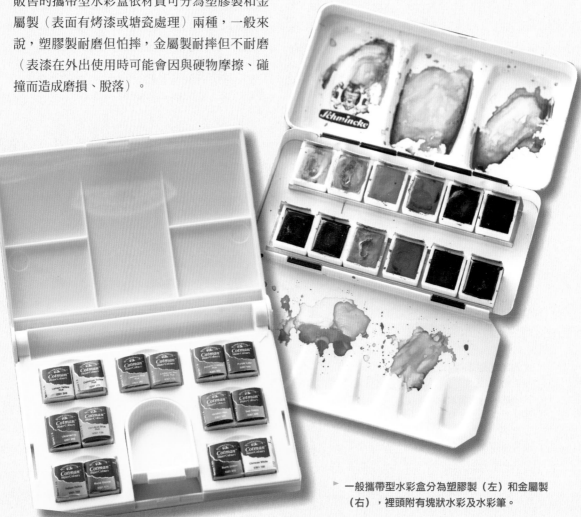

▶ 一般攜帶型水彩盒分為塑膠製（左）和金屬製（右），裡頭附有塊狀水彩及水彩筆。

顏料補充

　　塊狀的顏料一定會使用耗盡，為了確保能補充正確的顏料，可以在購買之前先將塊狀顏料側邊的英文色名或是顏料編號記下來提供給美術用品社，如此就能順利購得正確的色彩。

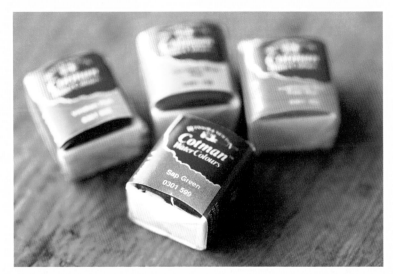

▶ 顏料包裝正面的數字即為顏料的編號，另外，在顏料側面及底部也都會標有該顏料的名稱及編號，方便購買補充。

　　若是無法購得塊狀顏料替換，可以購買同廠牌的管裝膏狀顏料代替，只需要將膏狀顏料擠入原盛裝塊狀顏料的塑膠容器中即可。膏狀顏料放置數日後便會逐漸乾硬，便於攜帶外出使用的需求。

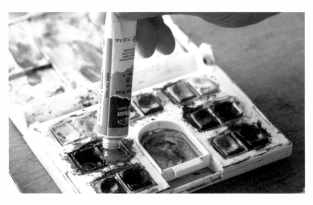

▶ 同色的塊狀顏料及膏狀顏料（左）。膏狀顏料可直接填充至塊狀顏料的容器中（右），十分方便。

註3 使用牛頓 Windsor Newton 塑膠製外出型水彩盒的人，在開始使用時會發現塊裝顏料盒容易脫落或黏附在水彩盤上，此問題在多次使用後將可獲得改善。

水彩筆 watercolor pen

水彩筆種類

　　為了提高外出旅遊繪畫的機動性，我個人的裝備法是：一切從簡，也就是能少帶就少帶。水彩筆也是一樣，我常用的水彩筆只有兩枝，一枝圓筆，一枝扁筆。

● 圓筆（下圖右一）
來源：隨水彩盒附贈。
長度：約 11cm
管徑：約 4mm
筆毛：尼龍毛

● 扁筆（下圖左一）
來源：約二十年前朋友贈送的禮物，因其質感細緻，便取來作為水彩筆使用，十分好用。
長度：約 12cm（原本是長桿油畫筆，為了能放入水彩盒攜帶，將筆桿鋸斷後使用至今）
管徑：約 8mm
筆毛：動物毛

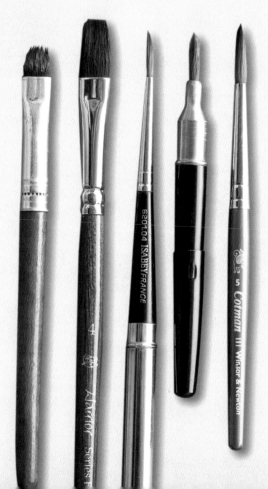

　　若有添購水彩筆需求的人，建議購買大品牌且以動物毛製成的水彩筆為佳，因為動物毛彈性適中，含水量佳，是水彩筆的首選。

▶ 各種不同款式的畫筆，右方三支為圓筆，左方兩支為扁筆。

洗筆方式　王傑獨創技法

　　不論你是自備小水罐，或是使用水彩盒中附贈的小水盂，這些小型容器都禁不起水彩筆在其中攪和，馬上會變成一池髒水，不堪使用。

　　因此，解決之道在於將筆快速過水之後，馬上以吸水紙吸乾。如此反覆數次，便可將筆毛上的餘色藉由吸乾的過程，移轉到吸水紙上，同時也可保持水盂中用水一定程度的清潔。這種洗筆方式對調色及著色時的順暢度，有著非常正面的助益。

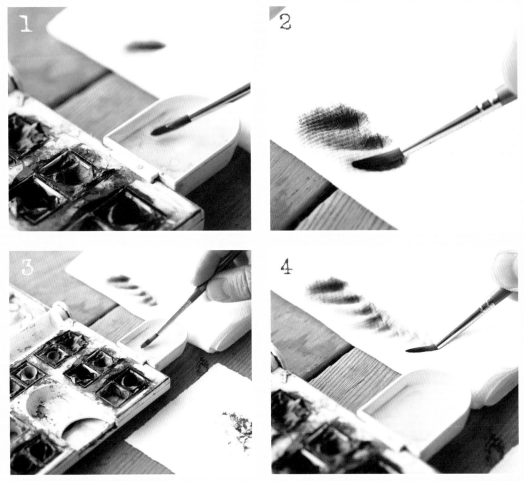

▶ 將筆快速過水後用吸水紙吸乾，反覆數次後，透過吸水紙可以看到畫筆上的顏料已經完全被吸水紙吸走，而水盂中的水卻依然保持清澈。

水彩筆的使用

● 圓、扁兩種水彩筆的特性

　　圓筆一般來講大多用來做小面積平塗，或是輪廓、細部的描繪。扁筆則適合大面積平塗，處理平穩少變化的色塊；另外也適合做大面積的乾筆肌理變化，或是以側筆做局部細線描繪，是一支多變化的水彩筆。

● 水彩筆可使用的區域

　　一支筆不是只有筆頭，也不要只使用筆頭來作畫，以下將分別針對圓筆及扁筆介紹不同的手法示範。

圓筆

　　圓筆筆毛可分為三部分：筆頭、筆身、筆肚。以這三部分做不同的技巧運用，可以有數種不同的筆法變化。

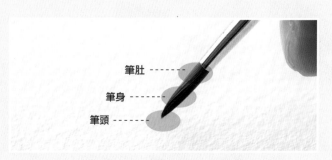

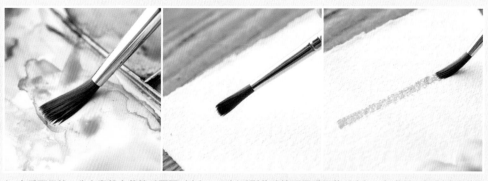

▶ 小扁頭示範：先在畫盤上將筆毛壓開（左），可以看到此時筆頭呈扁平狀（中），如此就可以製造出稍微留白的上色效果。

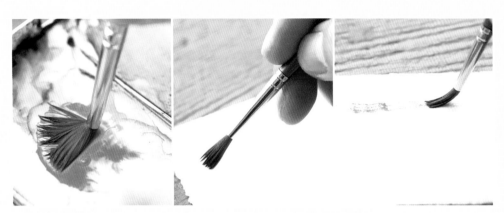

▶ 分叉筆頭示範：先在畫盤上將筆毛壓至呈分叉狀（左），藉此可畫出線條般的飛白效果。

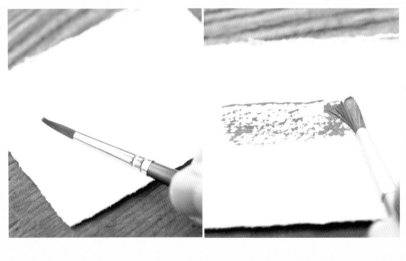

▶ 側筆示範：將畫筆橫側著拿（左），可製造大片斑駁的效果（右）。

▶ 筆尖示範：以正常手勢握筆（左），可畫出飽滿、較細的線條（右）。

扁筆

扁筆筆毛部分雖然較短，依舊可分為筆頭、筆身、筆肚等三部分，以此又可變化出不同的手法。

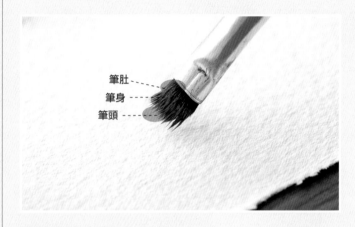

筆肚
筆身
筆頭

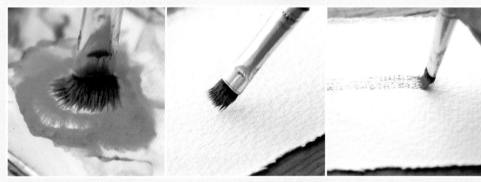

▶ 分叉筆頭示範：將畫筆直立壓至筆毛呈分叉狀，以畫出自然留白的線條感。

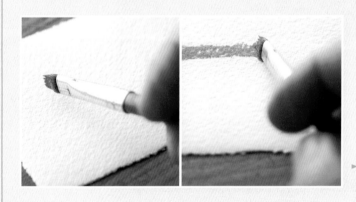

▶ 側筆示範：將筆毛以側面拖曳
的方式畫出稍微留白的效果。

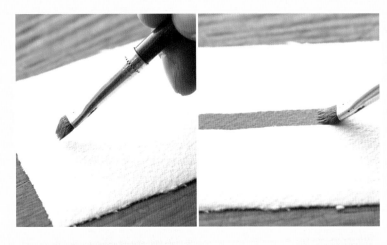

▶ 平筆示範：畫筆呈一般手勢，畫出的顏色較飽滿、扎實。

▶ 筆尖示範：只用筆頭最前端作畫，可畫出細緻的線條。

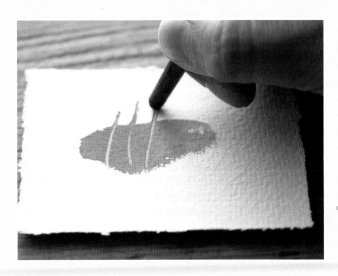

▶ 筆桿示範：主要用來刮出線條。除筆桿之外，也可利用折疊小刀等工具來製造線條的效果（請參閱「其他選擇性材料」一節）。

● 畫筆與紙張接觸的方式

　　水彩筆與紙張接觸的方式不同，可創造不同的筆觸效果，而紙張表面本有的肌理，也會影響筆觸的表現。以下就介紹幾種常用的筆觸效果。

▶ 一般：最常使用的方向為由上至下，由左至右（慣用右手者）或由右至左（慣用左手者）

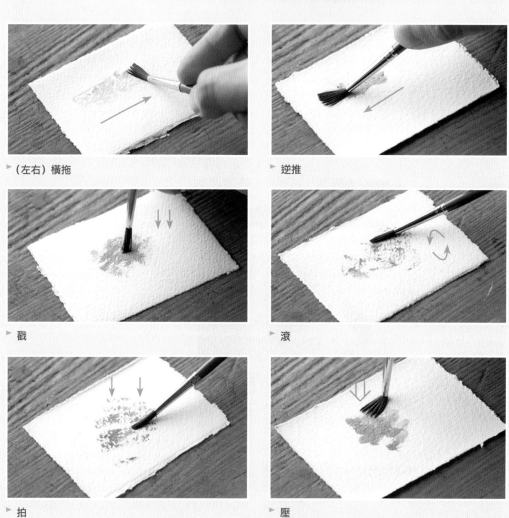

▶（左右）橫拖

▶ 逆推

▶ 戳

▶ 滾

▶ 拍

▶ 壓

● 如何去除過多的水分　王傑獨創技法

筆毛含水量過高，經常會在著色時造成許多技術性的問題，因此，如何恰當地排除筆毛上的水分，是一個看似無足輕重、但其實有著關鍵重要性的技巧。

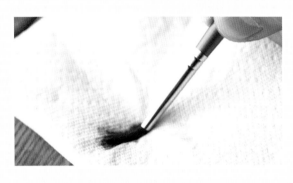

一般慣用的去水分技巧是將畫筆直接、完全壓在吸水紙上（如左圖），結果是水分與顏料一起全被吸水紙吸光了，非但沒有解決水分過多的問題，反而失去筆頭原本吸附的顏料，必須重新沾取顏料才能作畫。基本上以這種方式吸水，等於就是洗筆了（請參閱「洗筆方式」一節）。

去水分最好的方法，應該是以吸水紙將筆肚水分吸除（如右圖），如此一來可以讓大量的顏料完整保留在筆頭，可立即使用。這種去除水分的技巧原理在於，一般來說，筆頭含水量低，含顏料份量高；而筆肚含水量較高，所含顏料量則極低。因此可只去除多餘水分而保留筆頭的顏料。

● 水彩筆的保存

最常見的不當畫筆保存方式是洗筆後馬上置入竹簾式的筆袋內，一整把濕的水彩筆捲成一捆，之後便不再（或是忘了）攤開晾乾。如此潮濕狀態的水彩筆最容易滋生黴菌，造成筆毛的損壞。

畫筆使用後要確實洗淨，陰乾後放置於固定的收藏處（如圖），遵此簡單原則可避免筆毛變質或脫落等狀況發生。妥善保存的水彩筆將可提供至少十年以上的完美服務。

其他選擇性材料　other materials

沾水筆

　　沾水筆其實是一個種類繁多、學問很深的書寫及繪畫工具，在這裡當成輔助性的工具使用，主要是用來落款或題字。使用沾水筆時，不需要額外帶一罐墨水，而是可以改將水彩筆調好的墨色導入沾水筆頭，即可供書寫甚至繪畫使用。

▶ 將水彩筆調好的顏料刮至沾水筆中，就可直接取代墨水用來落款或題字。

吸水紙

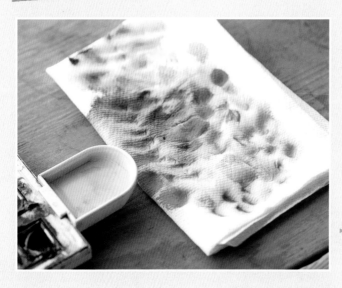

　　吸水紙是作畫時幾乎不能缺少的輔助性材料，沒有吸水紙便無法有效控制水分以及色彩。任何吸水性強的紙張均適用，若真的無法取得，可參考其他替代品如水泥牆面、乾燥的岩石表面、身上穿的骯髒牛仔褲或深色布鞋等。請記住，出門在外，一切從簡。

▶ 吸水紙是作畫時的必備材料，若出門在外無法找到吸水紙，也可就地尋找方便取得的東西取代。

折疊小刀　王傑獨創技法

　　用來在畫面刮出線條時使用，有時也可將隨身攜帶的鑰匙拿來替代使用，但小刀刮出的線條更銳利。依效果的粗細分別，可用來刮線的工具依序為筆桿、鑰匙和小刀。

▶　若需要製造線條的效果，可利用隨身方便取得的工具來呈現，例如叉子（左：製造砧板的木紋效果）或折疊小刀（右：製造膠鞋上的皺摺效果），兩種製造出來的線條效果、粗細各有不同，可視需求選擇適當工具。

技法篇

線條魔力 migic of lines

線條的變化與握筆

　　如同前述，一般握筆的基本姿勢是「書寫勢」，而為了繪畫所衍生出來的則稱為「繪畫勢」，兩者最大的差異在於手心的開闊。

　　「書寫勢」的手勢呈握拳狀，五指內屈；而「繪圖勢」則不在此限，主要以五指朝前、手心大開的姿勢運筆。這個「繪圖勢」的握筆姿勢因為可以改變畫筆與紙張接觸的角度，因而製造出多樣性的線條變化。但也因為這個姿勢本身的怪異而造成運用上的困難，降低描繪時的準確度，克服的方法無他，只有多畫、多練習。

▶ 繪畫時的握筆姿
勢應採五指向
前、手心大開的
狀態，和一般五
指內屈的書寫式
不大相同。

線條的變化與紙張

　　紙張的細緻平整或粗糙多變、吸水性強弱等，都會造成線條表現的差異。一般來說，平滑的紙張不容易產生太多線條變化，但適合平滑飽滿的線條表現，而表面粗糙的紙張產生的效果正好相反。所以，若是對於畫出來的線條不滿意，也許可以考慮換張紙試試看。

▶ 一般平滑的紙張如圖畫紙等，所畫出的線條墨色較均勻、飽滿，但相對顯得較死板（左）。相較於此，表面粗糙的水彩紙則能自然製造出斷續、粗細不一等較豐富的線條表現（右）。

　　另外，紙張的吸水性太強，基本上不能算是個優點，因為吸水性強的紙張，在簽字筆頭一接觸開始，便會立刻產生暈染、滲色的狀況，造成線條表現失真、墨漬等令人不悅的情形。若發生如此問題，則代表紙張不適用於水性材料（如簽字筆或水彩），應排除在繪畫材料的選項之外。

▶ 一般圖畫紙吸水性強，容易在簽字筆接觸紙張的時候造成墨色暈染的現象，如圖中瀏海、鼻子、臉頰等部位。

速度與力道的變數

● 速度

　　當線條太粗，但又不想以改變握筆角度來使線條表現更加細緻時，可以在保有原握筆角度的情況下，以快速的運筆方式來作畫，同樣也可達到細緻線條的目的。但這麼做缺點是當速度提高時，準確度會同時降低。

▶ 過於謹慎的運筆，容易缺乏線條應有的流暢度和律動感，感覺較生硬（左）。若想改變原來生硬的線條、使其呈現較細緻的效果，方法一是加快運筆速度，但缺點是線條表現不容易掌控，畫出來的圖較草率（中）。另一個方法是改變握筆姿勢，壓底筆尾高度，雖然要多一個改變手勢的動作，但如此一來就能用原來速度作畫，相對的也比較能掌握線條的表現（右）。

　　速度是表現線條流暢度的一個重要因素，過於緩慢、審慎的運筆，充其量只能達到最粗淺的形似，永遠無法表現線條應有的彈性與律動。

　　線條本身自有其活力與美感，我們卻往往為了描繪時的形似，而放棄了表現線條的美感。所謂線條美感的表現，通常決定於繪畫運筆時的流暢、速度，以及節奏上展現。切記，我們是在畫畫，而不是描圖。

▶ 圖片上方是快速運筆作畫所呈現的結果，從其線條的流暢來看，明顯比下方用謹慎、緩慢的筆法所畫出的杯子更自然且充滿味道。

◉ 力量

力量的表現必須有輕重之分，簡單的一個區分方式如下：

▶ 以此圖為例，前方矮磚牆（受光面）、右下角花叢（細緻面）、屋頂（隆起）等，筆觸都顯得比較清淡，可見下筆力道較輕。相反的，右側屋簷（背光）、和窗戶（凹陷）等處力道較重，線條表現較明顯。

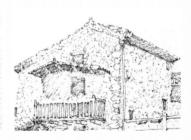

力道輕：受光面、細緻面、隆起面等。

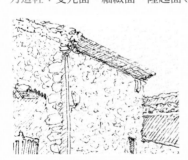

力道重：背光面、暗面、粗糙面、凹陷面等。

> 註 簽字筆作畫時的下筆力道輕重原則，大致上與鉛筆畫的使用原則相通，因此，鉛筆畫的繪畫經驗是可提供參考的。

各種管徑簽字筆的線條表現

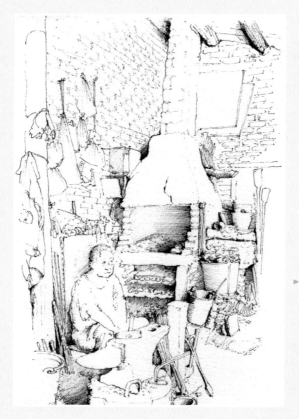

不同管徑以及不同紙張和不同尺寸，這三個變數是需要一起考慮的。其實這看似無聊的小問題，很有可能就是你怎麼畫也畫不好的主要原因。以下是我對於這些變數的一些小小心得（這裡以百樂牌 hi-tec 系列簽字筆為示範標準，本系列簽字筆共有 0.25 ／ 0.3 ／ 0.4 ／ 0.5 四種管徑）。

▶ 尺寸 28x19 cm。以這個尺寸來看，0.5 算是剛好可以表現畫面上對於線條粗細變化的需求。在這個系列的簽字筆當中，0.5 算是最粗、但也是線條變化可能性最大的一種管徑，我經常建議大家先從 0.5 開始入手，以便熟悉簽字筆線條變化的可能性。對於細線的需求，可以先從握筆的傾斜角度變化著手，而不是直接就以細管徑的簽字筆取代。不同管徑所畫出來同樣粗細的線條，其性格是不一樣的，這也是線條變化的趣味和精神之所在。

▶ 這是件尺寸 28x38 cm 的作品，以 0.4 管徑的簽字筆描繪的線條強度，僅僅稱得上尚可，線條表現在粗線條的部分可見不足。若是這種較大畫面對於纖細線條的需求多，那麼 0.4 會是一個不錯的選擇。

▶ 0.25 是最細的管徑，適合小尺寸的畫面，或是細緻、神經質線條的表現。優點是對於畫面細節的整理助益良多，缺點是過於纖細，線條粗細變化極少，而且極容易引你墜入不知道要描到什麼時候的痛苦深淵。

▶ 0.3 是稍微粗大的管徑，可做出比 0.25 稍微多樣的線條變化。以此件作品為例，尺寸也是 0.25 管徑作品的兩倍大（14x20 cm），但是對於更大一點的尺寸來說，這個管徑仍然是過於纖細，做不出足以撐起畫面的強度。

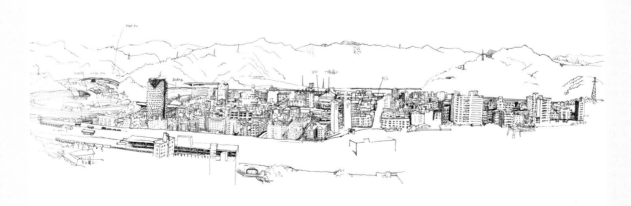

▶ 這是一件以 0.5 管徑簽字筆畫在兩張 A4 影印紙上的作品。影印紙平滑、無特殊變化的特性在此明白可見，而紙張的高吸水性造成線條膨脹，也是一個獨特的效果。但是對於這樣尺寸的面積來說，0.5 管徑所表現的線條是一個恰當的選擇。

2 色彩迷宮 color maze

色相歸屬

　　在取得水彩顏料時，首先要做的便是在調色盤上依據色相的歸屬，將顏料位置擠好，如此一來，將可避免色與色之間不必要的汙染。若是使用攜帶型水彩盤，則會拿到一個已經排好水彩顏料位置的調色盤，這些顏料大致上可分為五大色相，分別是：a.紅色系、b.黃色系、c.綠色系、d.藍色系、e.棕色系。

　　請大家務必明瞭水彩盤上的色相歸屬，並且對水彩顏料的色名稍作背誦，或至少將色名抄下並稍做著色記號，製成色彩小筆記，以便於辨識。

色彩混合

◉ 色彩迷思

　　迷思1：想藉由在顏料中加黑色以調出深色調是錯誤的觀念，加入黑色只會弄髒顏色，且深色調不一定只出現在畫面中的陰暗面，也絕對不是一個髒色調。除了某些特別需要強調的深色有必要使用黑色之外，大部分的水彩老師都會建議不要使用黑色。

▶ 極厚重的暗沉色調的確是可以用調色方法來取代的，例如若要將紅色變成深紅色，一般人大多會以紅色加黑色來調色，但如此一來，所調出的顏色會是暗沉的深咖啡色（左）。深紅色正確的調色應該是以紅色加綠色才對（右）。

迷思 2：以加入白色的方式來調配亮面或明亮的色調，這也是錯的！白色會稀釋色彩飽和度，調出空虛混濁的色調，與其他色彩難以相容，會在畫面中形成尷尬的色塊。因此，白色也是一個必須小心、斟酌的顏料。

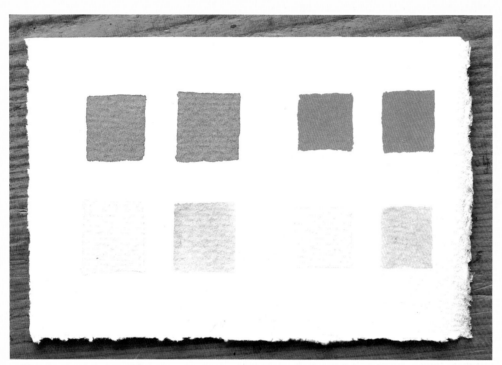

▶ 以綠色和紅色為例，若想調出較淡的色彩，應該是加水而非加白色，加了水的顏色會呈現透亮的感覺（下排左一、三），相反的，加了白色後雖然顏色有比較淡，但因為白色不會透明，因此最後成色呈現較混濁，並無法展現清透的清爽感（下排左二、四）。白色因為不透明度高，通常是用來蓋掉顏色之用。

迷思 3：調色時加入大量的水分，有助於均勻著色的需求？錯！如此一來將無法控制大量的水分，大量的水分只會流到它想去的地方，只有適量的水才有可能受到控制。

迷思 4：對於色彩無感，必然會導致毫無頭緒的盲目調色，也就是大量使用不相干的顏料調色，也不懂拿捏份量。切記一個原則，調入的顏色種類愈多，調出來的色彩就愈髒。

◉ 色相分類

色相可依照寒、暖、中性色等三大特性歸類。

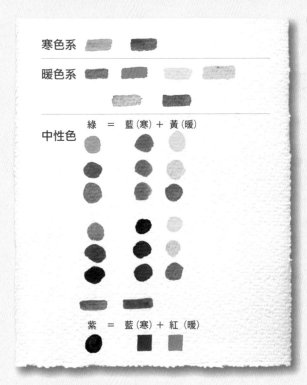

寒色系有藍色，暖色系有紅、黃、棕色，中性色則有綠色和紫色。綠色通常是以寒色系的藍色加暖色系的黃色調配而成；紫色則由寒色系的藍色加暖色系的紅色來調配。

◉ 黑色的替代調色配方

▶ 黑色可以用深藍色加深咖啡色調配出替代用的深色。

◉ 基本混色方法

由寒、暖、中性等三色系可以相互調色製造出來許多基本變化，在此供作參考。若再加上更細微的色相或色調變化，以一個 14 色的攜帶型水彩盤，將可以調配出至少 60 種以上的不同色彩，這個色彩的體驗是需要大家仔細去探究的。

調色示範所使用的基本色：由這 9 個基本色即可調出大部分的綠，以及一部分的橘和紫。

14	**15**	**16**	**17**	**18**	**19**	**20**	**22**	**26**
鎘紅	檸檬黃	鎘黃	土黃	岱赭	天藍	甘青	淺鎘紅	暗紅

14 + 15 = 5

14 + 16 = 6

14 + 17 = 7

19 + 15 = 8

19 + 16 = 9

19 + 17 = 10

20 + 15 = 11

20 + 16 = 12

20 + 17 = 13

5 + 11 = 2

6 + 12 = 3

7 + 13 = 4

14 + 13 = 1

14 + 22 = 21

14 + 26 = 25

22 + 19 = 23

22 + 20 = 24

26 + 19 = 27

26 + 20 = 28

18 + 20 = 29

● 複雜混色的問題

複雜混色的重點在於表現一些細微中間色調的調色，這時候一些色彩的定位就變得非常重要。

- ● 土黃（Yellow Ochre） 必須將它當作一種黃色來使用。

- ● 赭色（Burnt Sienna） 必須將它當作一種紅色來使用。

- ● 深藍 一種寒色調的深色。

- ● 深褐 一種暖色調的深色。

- ● 紅色系、綠色系 最大的對立色群，混合之後呈現棕色系。

- ● 黃色系 除非是需要調出黃綠色調，否則不要讓綠色混入黃色系中，因為黃色受不了藍、綠色系的干擾。

- ● 淺藍 同時適合亮面與暗面的寒色。

- ● 灰色 灰色其實是很難調得準確的色調，基本調色法如下。

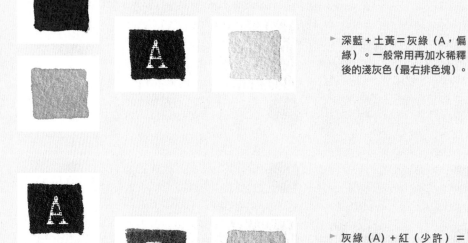

► 深藍＋土黃＝灰綠（A，偏綠）。一般常用再加水稀釋後的淺灰色（最右排色塊）。

► 灰綠（A）＋紅（少許）＝灰棕（B，偏紅）。一般常用再加水稀釋後的淺灰色（最右排色塊）。

▶ 灰棕（B）＋淺藍（少許）＝一個有豐富層次的灰色（C，正常灰）。一般常用再加水稀釋後的淺灰色（D）。

　　D 是一個經過三個階段所調出來的灰色，而各個階段所呈現的灰色皆不同色調，唯一共通的是它們都以稀釋後的色彩呈現，完全不加白色。

◉ 綠色的問題

　　攜帶型水彩盤上的綠色，最大的問題就是都太綠了，這兩種綠色——Viridian 和 SAP GREEN——不夠沉穩，尤其是 Viridian 近似人工製造的綠，離自然的綠色太遠，若不經調色而直接使用，會在畫面上造成立即且無法挽回的災難，這也是為什麼大多數人在嘗試畫風景畫時總會有一種像兒童畫感覺的最大因素。只有在極少的情況下才會單獨使用不經調色的綠色來著色，也就是說，綠色不經過混色的話是一種很難運用的顏色，特別是在描繪植物時。

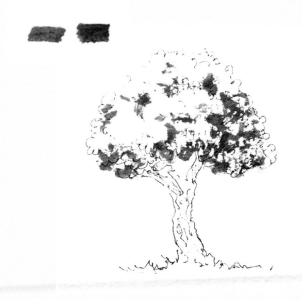

　　要解決綠色的問題，首先第一步是要採取「由其他顏色調出綠色」的策略，並且有系統地將綠色區分為暗綠、中明度的綠，以及亮綠三種色調。

▶ 以一棵樹為例，首先可以先做暗面的上色。利用深褐＋深藍，或土黃＋深藍所調配出的暗綠色來畫出樹葉中較暗沉、陰影的部位。

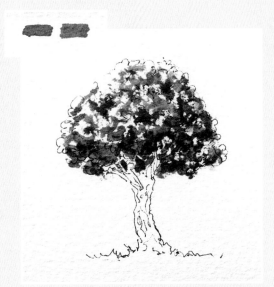

接著上色中明度綠色部分。一樣可藉由不同配色方式調出明亮度稍微不同的兩種中明度綠色（分別由土黃或黃、橘＋深藍，以及土黃或黃、橘＋淺藍所調出的兩款不同濃淡的綠），讓樹葉有更明顯的層次感。

最後，用黃＋綠或黃＋淺藍調配出亮度不同的淺亮綠色，為樹葉上一層高亮度的綠色，營造出受光面的清脆綠色的視覺效果。

從完成圖（左）可看出，隨著不同調色方式，可以製造出多種明暗、濃淡不同的綠色表現，增加色彩的豐富性，並呈現真實的立體層次感。相較於此，直接使用調色盤所附之綠色顏料上色的圖（右），顏色顯得非常不自然，整體呈現出一種偏離真實的感覺。

● 紅、綠平衡的問題

　　這是一個偶爾會出現的問題，就是在不知不覺中將整件作品的色調處理到出現色偏的情形。這種情況常常出現在淺灰色調的表現上，大家往往容易將這個淺灰色處理成灰綠色。問題的起因在於調製灰色時，若使用深藍跟土黃的基本用色，就一定會造成偏綠的狀況。

　　抑制綠色色偏的方式，便是使用綠色系的對比色系──紅色系，將稀釋後的紅色（原則上任何一種紅色皆可）平塗在色偏的區域，便會產生立即的調整功效。相反的，若是畫面呈紅色色偏，就可以藉由稀釋的綠色來微調偏差的色調。

　　這個技巧其實是類似遮色片的效果，也是一種稱為「罩染」（Veladura）的古老油畫技巧，我後來將它轉用到水彩領域，效果十分明確而顯著。

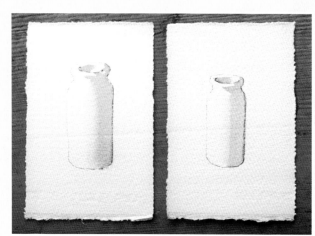

▶ 左邊的牛奶罐的灰色是用土黃＋深藍所調配出來的，明顯偏綠；右邊牛奶罐同樣是紅＋（土黃＋深藍）混色出的灰色，也稍微偏紅了點。

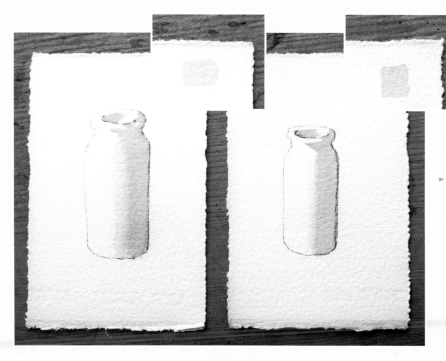

▶ 若想將這兩個顏色都調整成一般的灰色，可在左邊牛奶罐原本偏綠的顏色上再塗上一層紅色（如左圖右上角的色塊顏色），在右邊牛奶罐原本偏紅的顏色上再塗上一層綠色（如右圖右上角的色塊顏色），如此就能調出正常無誤的灰色調了。

上色的順序 王傑獨創技法

上色順序關乎一件作品所呈現出的基本狀態良好與否，以下提供大家兩大簡單的原則，透過這兩大原則，將可避免上色成效不佳的狀況。

● 由深色（小塊面）到淺色（大塊面）

先將暗面的肌理和特徵以深色完成，再將暗面全部塗上一層中明度的暗色調，如此一來，畫面的立體感馬上就展現出來了（基本上，會畫影子的人，可以說就瞭解繪畫的大半技巧了。因此，可以的話，請先從影子著手）。

● 由乾筆（小塊面）到濕筆（大塊面）

請避免沒頭沒腦地一開始就將畫面全部用水抹一遍，然後開始做多彩的渲染。這種大渲染的技巧必須有所節制，才不會在一開始就毀掉紙張本來就有的東西：紙張的原色。

紙張的原色在有技巧的保留之下，將可完美呈現畫面中反光與透明感的色澤，但這個色澤除了保留紙張的原色之外，別無其他呈現的方法。所以，不要再認為你拿到的只是一張白紙，事實上，在你手上的是一張「明亮」的紙，而你要做的，是適度地將它弄暗，同時有技巧地保留一小部分「原有的明亮」。

因此，上色時最好由乾筆開始，先做小塊面拼接式的上色，接著再用濕筆做最後決定性的留白與色調統一，如此就可呈現畫面豐富的色調與一致性。

▶ 先用深色處理身體以及腿部和椅子的暗面，以乾筆乾刷做小塊面的拼接。

▶ 使用稍微濕潤的筆觸，在暗面處整體上色，營造出完整的陰暗面，此時便已經可以呈現出初步的立體感。

▶ 用濕筆在褲子的明亮部做大塊面的淺色上色。

▶ 襯衫部分以淺色調在部分未直接受陽光照射的區域上色，不需全部塗滿，適度保留畫面的空白，呈現受光面反光的感覺。

▶ 以原木色，濕筆，平塗的方式將長凳上色。

▶ 在底部畫出影子，先以筆尖帶出線條，然後筆腹下壓向右方平拖施壓的方式製造大塊陰影的感覺。

▶ 最後收筆處以筆逆推的手法做出陰影破碎、漸層的視覺效果。

▶ 完成。

亮面與暗面

　　畫面中的亮面與暗面要分開畫，主要是為了考量調色方便，另一方面也可避免造成明暗不分的色調混濁狀況。畫面中有明確的亮暗面表現，也會大大提高作品的可看性。以下是幾個亮暗面表現時應注意的觀念與重點。

● 亮面發亮的原因

　　還記得之前提到的紙張原色的觀念嗎？若紙張的原色本來就已經是明亮的，那在這張紙上肯定無法再表現出其他比紙張原色更明亮的自然色調。因此，上色時除了要在發亮處「留白」之外，還必須使用「足量的深色」與留白處產生對比，以營造發亮的視覺效果。

　　此外，在面光處施以一層明亮色調（如橘、黃）的薄塗色調，也可賦予亮面一層猶如夕陽照射的光彩。

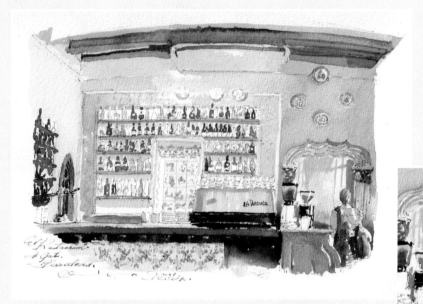

 右側門拱後的景色透過留白和橘、黃色調的襯托，呈現非常明亮的光線感，讓人彷彿可看到窗外透照而入的陽光。

● 如何製造通透的暗面

　　一般來說，暗面的簡單處理方式就是以一個深色的平塗帶過，但我們總不能一招打遍天下，以下將介紹兩種稍微變化過的暗面處理方式，僅供參考。

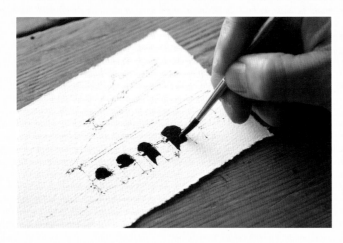

▶ 一般暗面是以深色平塗的方式來處理，這樣所畫出來的暗面比較死板，沒有任何層次。

暗面處理方法 1

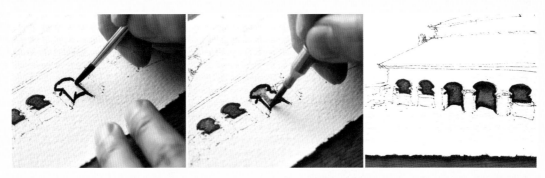

▶ 以微濕的深色勾勒暗面的邊緣（左），隨即以另一個較淺也較濕的灰色調塗滿暗面的中心部位（中），先前塗上的深色會在第二層筆刷中緩緩溶解並產生漸層，乾燥後便呈現自然且色調多樣的暗面色調（右）。

暗面處理方法 2

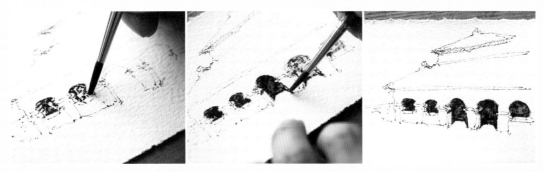

▶ 以乾筆及極濃的暗色乾刷暗面，製造暗面內部的肌理（左）。靜待一段時間直到筆觸完全乾燥之後，以濕筆及稀釋後的暗色平塗填滿暗面（中），原來的筆觸因為已經乾透，不會因為濕筆而溶解變形（切忌來回不斷刷塗，以免將第一次上色的顏色蓋過），如此將可得到富有反光與通透感的暗面效果，光線變化的表現明顯更豐富了（右）。

● 大片平塗

　　大片平塗很容易出現水漬的效果，這其實是一個很自然的水彩效果，但如果希望有自然水漬以外的選擇，以下的上色方法將可能達到完美的平塗效果。

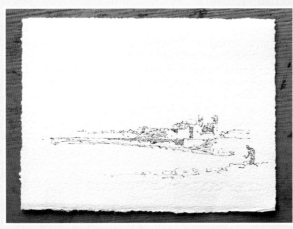

▶ 藍天是一個需要以平塗來處理的區域，因此我們就以藍天為示範主題。

▶ 著色前先調好足量或過量的顏料備用，因為畫到一半顏料用盡是最糟的狀況。

▶ 首先必須選擇適當的下筆處，不恰當的下筆位置，將導致畫面的混亂。

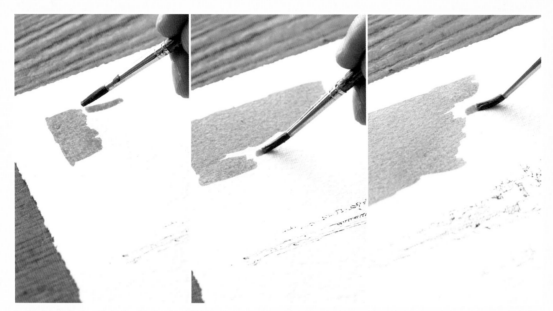

▶ 以「無痕銜接」的方式一部分一部分地慢慢上色，一筆一筆間的節奏要穩定，切勿忽快忽慢，以免造成混亂的筆觸與色調。

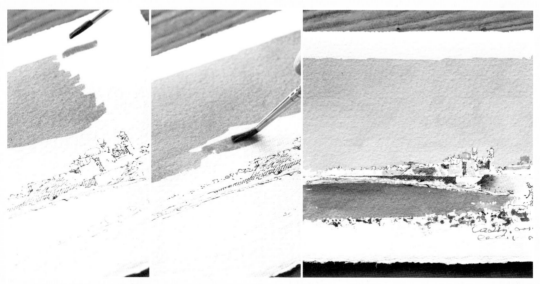

▶ 千萬別等水彩筆上的顏料用盡才沾取顏料，如此必定無法以無痕銜接的方式完成平塗。應當要在水彩筆上的顏料用掉約六成時，就立即再沾取顏料，繼續平塗的工作。

　　若要做到完美平塗，使用大量的水分其實是很危險的，因為水分下筆之後基本上就不受控制了，大量的水只會流向它想去的地方。另一個絕對禁忌的是「回頭補筆」，平塗就是由一頭（起點）到一頭（終點），畫完就結束了，中間補筆、修改等，都會造成凡「再」走過留下痕跡的狀況，對於完美平塗的畫面來說，這是萬萬不可！

◎ 時間差的運用

　　時間差是一個很容易被忽略的技巧，通常在色色重疊時就會顯現其重要性。簡單來說，就是在上第二層顏料時，是要等還是不等？等多久？這便是時間差的問題。

▶ 先畫好兩張一樣的底圖，並以相同顏料用按壓的方式畫上第一層顏料。

▶ 其中一張在上完第一層顏料後，立即以第二層顏料覆蓋（左）。此為無時間差的表現（右）。

▶ 另一張同樣以乾刷處理的畫面，在經過 10 分鐘的等待之後，再以濕筆平塗，此時原來的乾刷筆觸受濕筆的影響不大。

▶ 無時間差。

▶ 有時間差。

▶ 上圖左邊為無時間差的表現，可看出第一層顏料因為在未完全乾時就覆蓋第二層顏料，因此產生渲染、暈開的效果。若兩者間隔 10 分鐘再上色（上圖右），因為第一層顏料已完全乾燥，因此不會造成渲染的效果。有無時間差，表現出來的視覺效果完全不同。

● 換色〈狀況：粉色杏仁花，卻未經大腦畫上大量的綠色〉

　　上色時若遇到用色不理想的狀況，有些老師會要求學生「洗掉」。所謂「洗掉」就是以水彩筆沾清水，在用色不理想區域搓揉，接著以乾筆將搓揉後的髒水吸掉後，再做第二次上色。這種方式往往會在不知輕重的情況下破壞紙張，成效也不彰，並未能真正將顏色洗掉。

　　透過多年的繪畫與教學經驗，建議另一種處理方式是將不理想的色塊「取下」，「換上」新的顏色。此換色方法可在精確的區域內（以筆尖點濕的部位），以高效率的方式將不適用的色彩移除，另一方面還能避免破壞紙張纖維，是一種精準又高效能的技巧，大家不妨嘗試這種新的作法。

▶ 以此圖為例，假設欲將樹上的綠色換除，首先，以水彩筆沾清水，將欲「取」色的部位輕輕點濕，靜置 10 秒。

▶ 以乾淨的吸水紙覆蓋其上，在欲取色的部位施以重壓。

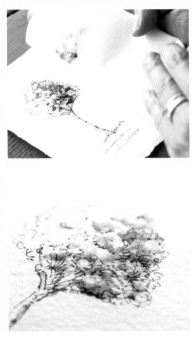

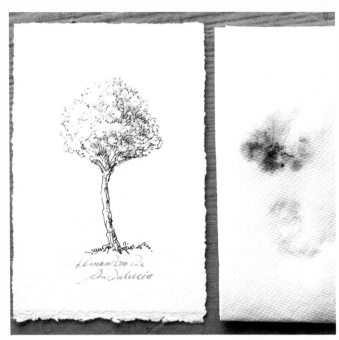

▶ 將吸水紙掀開後，可以看到大量的顏料已經轉移吸附在吸水紙上。以此方式重複施作，便可將取色部位的色彩調整
 至虛白的狀態，跟未取色前有明顯差異。

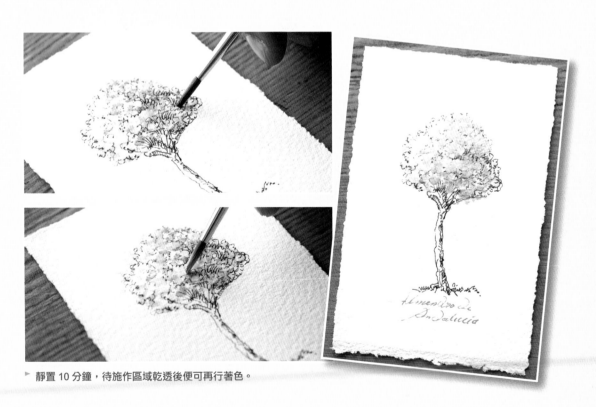

▶ 靜置 10 分鐘，待施作區域乾透後便可再行著色。

● 需要立即處置的狀況

　　用色錯誤：〈狀況：黃澄澄的銅鍋，不小心畫了一筆深藍色〉若當下立即發現，最好的方式就是以吸水紙立刻將顏色吸除，愈快處理效果愈好。

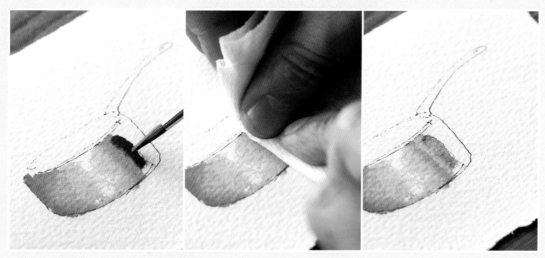

▶ 發現上色錯誤時，立刻以吸水紙吸除顏料。

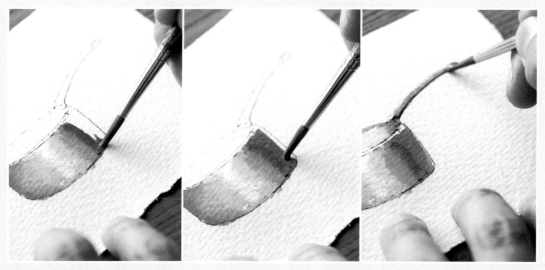

▶ 接著再直接覆蓋上正確的顏料即可。

　　將錯就錯：〈狀況：畫深藍色的天空時，握筆不小心掉落紙張空白處〉錯誤的發生是難免的，在狀況許可之下，可以盡量以將錯就錯的方式來解決，以下將示範幾種應變方法。相信大家往後也會遇到各式各樣的狀況，而這些大多需要靠臨機應變的反應來克服了。

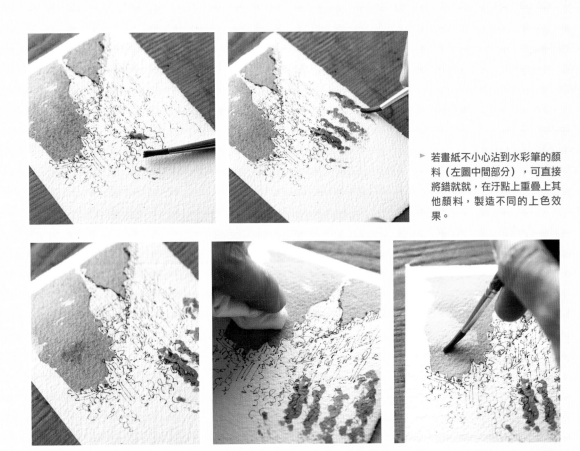

▶ 若畫紙不小心沾到水彩筆的顏料（左圖中間部分），可直接將錯就就，在汙點上重疊上其他顏料，製造不同的上色效果。

▶ 或者也可藉由取色的作法，將原本多餘的汙點（左圖天空），透過重複沾水、用吸水紙取色的方式處理至淡白的效果，再直接改畫成白雲（右）。（此效果只有在顏料仍潮濕時可操作）

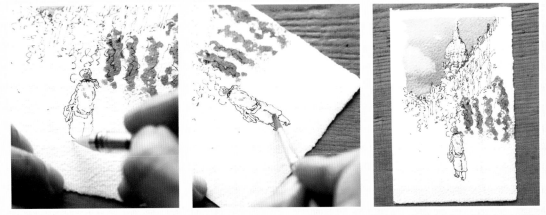

▶ 再回頭來處理下方的藍色汙點。直接用簽字筆將汙點畫成一個人物（左），再稍微上色處理（中），便可成功化解汙點的錯誤（右）。

 題材練習：建築　Assignment:Building

　　建築是大多數景色中不可或缺的一個元素，但也是讓許多人望之卻步的主要原因。以下將介紹幾項能幫助初學者觀察、描繪建築的有效方法。

結構與透視

◎ 結構

　　在一般人的認知中，建築是一個立體的龐然巨物，有六個面和許多門窗及裝飾物。然而，這些太過於瑣碎的資訊，往往會擾亂我們實際觀察建築結構的視線。

　　立面：建築物的六個面當中，依照觀察者所站的相對位置，至少可以看到一個面，最多可以看到兩個面，少數的例子可以看到三個面或多個面。

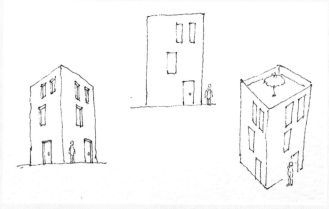

▶ 在觀察建築物時，一般最常看到的狀況是兩個立面（左）或只有正面（中）。若觀察位置較高，有時則能看到三個立面，包括頂樓（右）。

　　立面的衍生：若建築體外觀有凸出（陽台）或凹陷（走廊或壁龕），便會產生更多的立體以及壁面。

▶ 一般來說，建築物的立面不會是完全平面的，屋簷、窗台、欄杆、頂棚等，都會使原本的立面衍生出更多凹凸不平的視覺效果，這些在描繪時都必須特別注意。

● 透視

　　透視是一個可以花好幾本書都還討論不完的主題，可以這麼說，繪畫之所以能將平面變立體，魔法就在於透視。而一般來說，阻礙許多人嘗試繪畫的主因，也是透視。

　　在這邊將用一個簡單的範例，讓大家對於建築外觀的透視有個簡單扼要的瞭解與掌握。

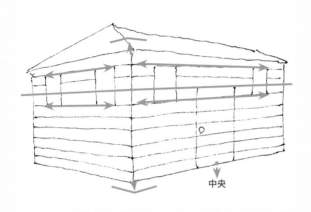

中央

● 以一座小木屋為例，在屋子兩個立面上的木條排列型態會呈放射狀，木條相接成水平之處（左圖橫線處），就是觀察者眼睛的高度。水平線以上交集點會呈現向上的轉角（左圖上方箭頭），且轉角愈高所形成之交角度愈尖銳；反之，水平線以下交集點呈向下的轉角的狀況（左圖下方箭頭）。

● 若在小木屋加上門窗，門窗的橫向線條會順著牆面上木條的傾斜角度跟著呈現傾斜，而非我們腦海中所認知的相互平行。另外，垂直線條兩兩的間距則會愈遠愈窄，以下有兩個例子：

　　a. 位在牆面中間位置的物體（如圖中的門應位於牆面正中央的位置），在牆面透視的效果下，則會跑到中間偏後的位置去了。

　　b. 同樣的狀況下，位於大門兩邊的大小相等的窗子，也會因為透視的關係而出現前後兩個窗子寬度不一的狀況（後面的窗子會比前面的稍微窄一點點）。

● 若將原本的小木屋外牆敷上水泥（呈現出一般我們所看到所謂房子的外觀），留下門窗其餘空白，此時的門窗仍然以應有的透視原理存在。如果將門窗的橫向線條做左右延伸，將可在空白牆面重建出透視線，若透視線以放射狀呈現，則表示大致上無誤。

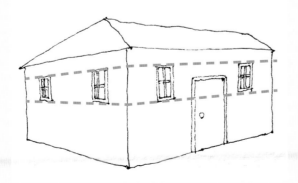

線條表現

　　描繪建築物時，一般都會認為需要呈現出更多準確度，而大家都會將這個「準確度」視為是「畫出筆直的線條」。

　　建築描繪的準確與否，大部分都與其結構和透視有關，至於線條，則不建議一定要追求筆直，真正要做的，應該是「正點」。所謂「正點」就是要求正確的線條起點與終點，而不要求線條在兩點之間的連結呈現筆直。只要做到「正點」，線條在結構與透視（兩點的定位）上就會是正確的，但在表現上卻是自由灑脫的線條（而非筆直）。

▶ 建築線條在描繪上不一定要做到完全筆直，如果太過於筆直完美，反而會讓畫面顯得呆板。以此圖為例，屋簷兩端位在同一水平線上，但線條本身卻非筆直，些微的歪曲等都可製造線條的活潑感，讓畫面多了一點生氣。

建築表面元素

　　不論建築表面出現多少不同元素（門、窗、雨遮、陽台、圓窗等），全部都必須符合結構與透視原則。以下所列出的建築表面元素是依照一般建築物由上至下的順序排列，因此可特別觀察各個建築元素的高低位置與傾斜角度大小變化的相對關係。

● 屋頂、屋簷

　　屋頂：基本上可粗分為尖頂與屋脊，至於其他複雜的結構則不在此討論內。尖頂可能會因為視角的關係，而出現左右面大小的差別；而屋脊則通常會是建築輪廓中傾斜角度最大的一個。

▶ 前方的是尖頂 A，後方是圓頂 B，尖頂要注意若是有分面（本例為八面尖頂），則每一面的面積大小會有相互差異。圓頂的部分也適用於這個規則。此外，屋頂下緣也就是屋簷處，若屬圓頂 C 則會呈現微微向上的弧度；若屬直線屋簷 D，則會在轉角處呈現向上的角度。

La iglesia
de Sant Eolin de Vilac
Vall d'Aran estaba de vacaciones
y lo disfrute mucho. Dibuixa mucho y
ventura iglesias cuando pueda, son
características e inolvidables.

▶ 只要不是由正面取景，屋頂（脊）的左右就不會呈現水平狀態。至於屋頂的傾斜走向要依照觀者位置來確定，若觀者站在建築物右前方（如本圖狀態），屋頂就會呈現右高左低的走勢；若更換位置到建築物的左前方，那麼屋頂的走勢就會改變為左高右低的狀況。

屋簷：屋簷通常也是一條傾斜
線，但因為高度下降，傾斜角度會
比屋脊來得平緩一點。而屋簷的傾
斜角度通常在轉角時會立即改變成
另一個角度，這時有兩個重點需要
注意：第一，屋簷轉角在仰視的情
況下，幾乎全是向上的角；第二，
在描繪兩個屋簷時，必須觀察屋簷
兩端轉角的相對高低差，以及屋頂
前後兩邊的屋簷長度差異。

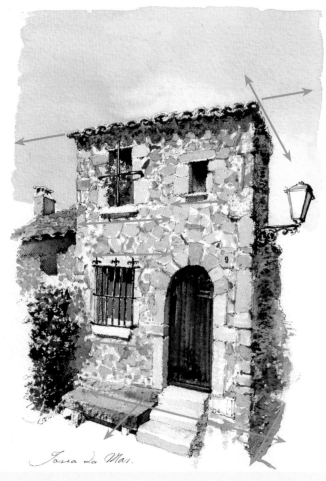

Tossa da Mar.

▶ 這個範例的特點在於屋簷的造型，屋簷
　的造型會反映出建材的特色，但不論如
　何，一定要先確認屋簷的傾斜角度，才
　能將心力放在此類細節的描寫上。

▶ 這是一個由左側取
　景的範例，因此我
　們可以確認屋簷出
　現在左高右低的傾斜
　角度。至於左側三
　角屋頂的前後轉
　角，則出現明顯右
　高左低的傾斜狀
　態，這是要特別注
　意的結構特點。

▶ 左側屋簷的傾斜角度，依照觀者所站位置判斷，屬於右高左低的傾斜狀，比較要注意的是右前方廂房的三角屋簷，表現重點在於左右角的相對高度，也要符合右高左低的傾斜規則。

● 窗、陽台（或小雨遮）

窗：窗戶占建築物表面大半的位置，由最高到最低的牆面位置都有可能出現，因此，窗戶的傾斜角度會因為在牆面所在位置的高度不同，而產生傾斜角度的變化，位置愈高，角度愈斜；位置愈低，角度愈平。

位在同一高度的一個以上的窗戶，兩兩之間上下邊線的傾斜角度，左右延伸之後，要達到前後要一致的狀態。窗與窗之間的間距與窗戶的寬度一樣，會愈遠愈窄小，完全符合於透視當中近大遠小原則，也唯有如此，才可能將窗戶所在一面的透視表現出來。

▶ 在這個日本時代的洋式紅磚小樓上，可以看到七片窗的表現，請注意右（五片）左（兩片）的傾斜狀況。另外，也可以仔細觀察上下兩層樓的傾斜角度，特別是下層窗戶下緣的傾斜方向與上方完全相反，例如右邊是左下向右上傾斜，左邊則是右下向左上傾斜，這個細節不得不注意。

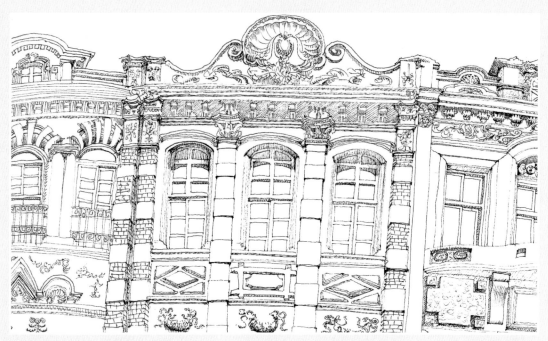

▶ 古典建築在視覺上提供的繁複華麗美感，是現代建築無法望其項背的。此範例是迪化街其中一棟華麗洋房的窗戶細節，
提供各位做細節描繪時的參考。

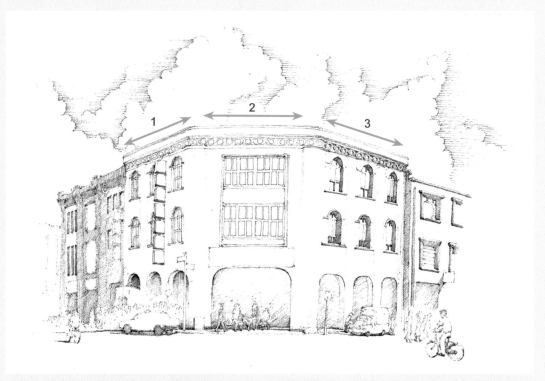

▶ 這是一個可以全面觀察的範例，整個建築物的三個面，分別呈現出正面、右傾、左傾等三個面，可以很清楚觀察到
窗戶在建築物表面的大小以及角度的變化。

陽台雨遮：陽台雨遮也是在建築物表面時常出現的建築元素，一般在描繪時，常常會造成極大的困擾，成為描繪時大混亂的主要原因。之所以會發生這種狀況，其實是在於我們將這些建築元素與建築物分開觀察，而不是將它們視為一體做統一聯想的緣故。

我們應該要將陽台雨遮視為建築物樓層中部分樓板向外的延伸，或是部分天花板向外的延伸，如此一來，就不容易畫出空間扭曲的陽台或雨遮。只要改變觀察方式，一定會帶來結果的大大不同。

▶ 在這幅景色中，左右兩側各有一個小陽台的出現，其中尤其以左側的傾斜角度最為戲劇化，如 A 所示。注意，陽台向外延伸的橫向短線（見圖中箭頭示意處）通常都不會出現太大的傾斜，要不就是水平，再不就是微微的傾斜，這個短線是失敗率極高的一個位置。

▶ 在前一件作品裡所提到的重點，在這邊可以做一個更透徹的觀察。

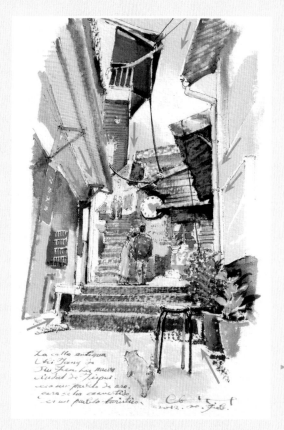

▶ 這裡所看到的陽台、雨遮、屋簷，都因為以大仰角取景，全部呈現出極誇張的傾斜角度，算是一個比較特殊的畫面。但是陽台和雨遮是畫面主角，它們所呈現向中間集中的透視角度是構圖的結構重點。

● 門

　　門位於建築物的下方，在描繪時需要特別注意的是門的上沿以及下沿的傾斜狀況。以下三例分別依照觀者與門的相對高度和相對位置的差異，造成上下沿不同傾斜角度的狀況。

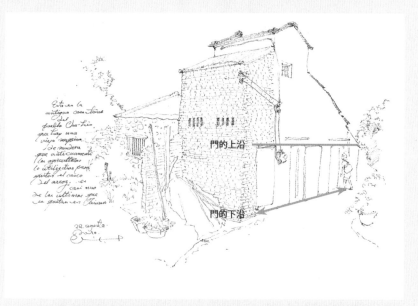

門的上沿

門的下沿

▶ 從碾米坊側邊三個門的上沿呈現水平的狀態便可斷定，觀者當時的眼睛高度與門的上沿齊平；又因為觀者位在建築物左側，門的下沿（或是建築物的牆腳線）則呈現一致由左下向右上傾斜的狀態。

▶ 前方木門的上下沿呈水平平行狀態，這是因為觀者與門的相對位置呈正向，不存在任何偏斜的角度。只要是這種狀況，不論距離遠近，門永遠都只呈現正長方形的狀況。

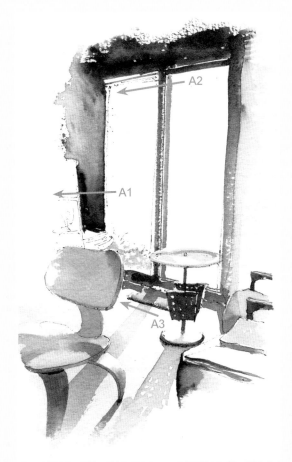

▶ 觀者位於這個落地窗的右前方，因此落地窗會呈現向左前方深入的透視狀態（A1）；又由於視點的高度落在門上下沿的中間偏下位置，因此上沿與下沿會呈現相對的傾斜角度，其狀態如下：上沿由右上向左下傾斜（A2）；下沿由右下向左上傾斜（A3）（此作品與作品一的觀察位置恰好相反，請注意兩者向遠方延伸出去的方向）。

牆面

若非平面的牆，牆面的表現可以說都是質感的表現，而這些質感的表現要注意兩個重點：規則與不規則質感、明暗。

規則與不規則質感：大略區分如下

- 規則（磚房，切割石建物，石砌牆角）
- 不規則（石屋，風化的磚石）

明暗：不論是磚、是石，都不建議將磚石的外型全體勾勒，而是要以對於光線的向、背為考量，施以輕重不同的描繪。

▶ 這是一件大尺寸的作品，而建築物表面的石塊也因為比例過小，不適合過度清楚地描繪，因此我們可以清楚看到大部分石材的表現需要依賴水彩的筆觸，而不是清楚的筆觸。

▶ 相較於前一件作品中的城堡，這件作品的岩石風化嚴重，牆面肌理豐富多樣，但後方的巨型拱橋則是石塊排列整齊清楚，呈現前後對比分明的效果。

▶ 1920 年代建起的紅磚樓是我們熟悉的一種老街建築型式，由於磚頭不會呈現完全統一的色調，再加上歲月的痕跡，這是為這一類磚房上色時增添效果的重點。

▶ 聖提索教堂是一間具有中東風格的磚造建築。雖然是不同風格的磚造建築，著色時也可以以和前一件作品相同的多色調著色方式來處理。

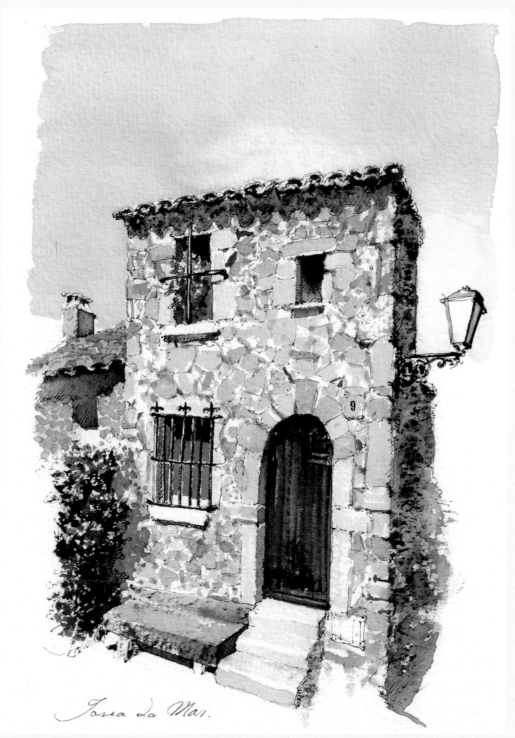

Jossa da Mar.

▶ 傳統的石造民居以大塊的石材砌成，對於這樣的建築物表面描繪，一定要注意結構及描繪順序。建議從門窗的規則石砌結構先畫，譬如窗框以及門框，之後剩下的空白處再補上不規則的石塊造型，如此才容易畫好這種大致上呈現不規則形的石頭屋。

● 牆腳線

　　牆腳線是建築的最底部，與地面相接所形成的結構線，是建築物的透視表現重要元素之一。若說屋簷是建築物的起點，那牆腳線則是建築物的結束之處。也因此，這兩個互為起始的原素，在透視特性上理所當然也是呈現相對的。牆腳線也會是一條傾斜的線，且傾斜方向正好與上方屋簷相反。再者，牆腳線的轉角也與正上方的屋簷轉角相反，牆腳線的轉角，絕對是一個向下的角，切記！

屋簷線

屋簷線

牆角線

牆角線

▶ 建築物的室內也有牆腳線的表現需求，例如本圖，位於左側的牆腳線表現，在左側柱子底端位置的向上延伸上（見圖左邊箭頭示意處）；右側則是轉嫁到最右一排椅子的傾斜排列上（見圖右邊箭頭示意處）。由於中間的地面空間被椅子完全占滿，因此這是一個非常不容易表現牆腳線的空間。

屋簷線

牆角線

▶ 此處明顯可見的牆腳線是左邊的建築物的底線（見圖中示意處），也就是這條線，提供了明顯路面傾斜的視覺效果。

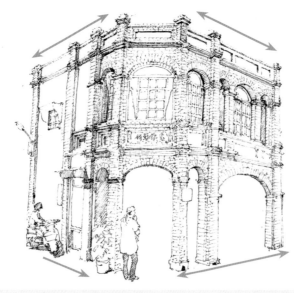

▶ 這個老建築的柱子底端相連（見圖右邊箭頭示意處），形成建築物右側的牆腳線，左側則是從婦人腳邊的柱子延伸到牽機車的行人處（見圖左邊箭頭示意處），左右各呈現向右上及左上延伸的傾斜角度，而就是條傾斜線（牆腳線），協助形成畫面中的透視效果。

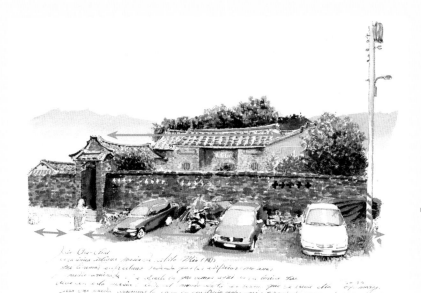

▶ 這是一條因為被斷續遮
掩而顯得十分有趣的牆
腳線（見圖中示意處），
若是沒有前方的遮蔽
物，這條牆腳線會立刻
變得極為呆板而且棘
手。

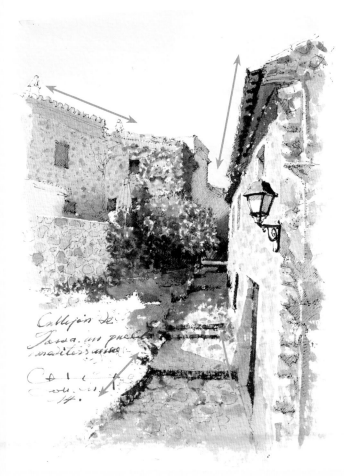

▶ 中間的石頭小徑就是左右兩邊的牆腳
線（見圖中示意處），幫助製造透視
以及向前延伸的空間效果。

題材練習：植物 Assignment:Plants

　　植物屬於山川植被所謂的「自然形」，不具明顯的幾何結構，變化多端，型態各異。若希望能以線條做有效的描繪，必須先將植物本身的特性做粗略的分析歸類，才能有效掌握與表現。至於著色，則需要瞭解調色重點及上色順序，才能避免昏暗混濁、層次不明的結果。

線條表現

◉ 葉子

　　葉子具有色淺、富含水分、柔軟、彈性 、數量大等特性，因此在描繪時所使用線條需具備輕巧多變化、多層次、明確的明暗表現、小團塊（由一小群枝葉所形成的一小團一小團的立體感）以及整體立體感等特質。

▶ 可藉由不同線條的表現，呈現葉子受光面與陰暗面的明顯對比，進一步使整幅圖更具立體感。

◉ 受光面線條表現較輕淡。　◉ 用較粗實的線條表現枝葉陰暗面的感覺。　◉ 小團塊。

◉ 枝幹

　　枝幹體積大、粗壯、肌理明確、質感厚重。在描繪枝幹時，必須使用非常肯定（不是死用力畫線，而是不做多次重複無效果的修改 ）、對比明確的線條來表現。而對於植物的枝幹，通常都要做性格分明的表現，意思就是，植物枝幹的描繪成功與否，通常都取決於是否在描繪時做果斷明確的表現，而不是拖泥帶水的一描再描。

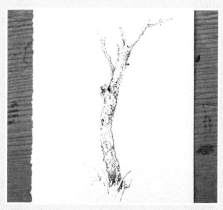

▶ 表現枝幹的線條需要明快利落，藉此表現枝幹粗實的肌理

色彩特性

◉ 調色

描繪植物時所需的綠色，其實是一個最容易調色失敗的色相，請參考前述色彩迷宮章節中的「綠色的問題」。

◉ 著色步驟

植物的上色原則為由深至淺，由乾至濕。

▶ 以深色、乾筆乾擦暗面。

▶ 待暗面顏色乾透後，以中明度綠色（以土黃加天藍或是黃色加深藍）、濕筆覆蓋暗面。

▶ 以中暗度綠色、乾筆乾擦亮面，製造出亮面當中的細小暗面。

▶ 以亮綠色、濕筆覆蓋亮面，呈現亮面明快的嫩黃綠色。

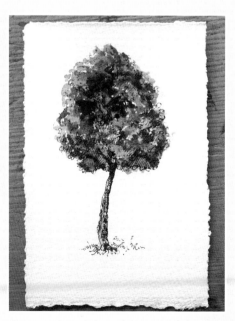
▶ 完成。

▶ 此作品是以乾筆和濕筆交互使用所完成的,技法上重要的表現手法在於處理芒花時要將植物的綠色與芒花的黃色分別處理,以避免黃綠兩色交雜混濁,如此才能有效地將芒花草葉交生的植物形態做出生動的表現。遠山則是明顯的使用濕筆一次覆蓋完成。

▶ 這是一個用筆清楚、大塊面色塊表現交互出現的範例,使用的目的在於意圖將畫面劃分出清楚的前(台階扶手)、中(左下用筆清楚的植物群)、後(左上方和右上方的大塊面處理的植物群)空間層次,因此,植物的前後層次表現成功與否,攸關此作品的成敗。

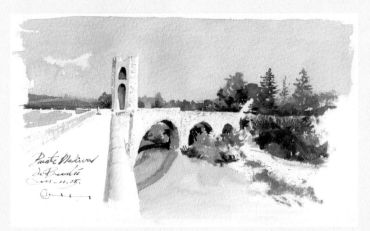

▶ 這是一幅主要以濕筆完成的植物表現作品。這種以濕筆表現的狀況,主要適合於大部分的植物群,以中遠景的題材為主。為了要適當地將中遠景後退模糊的效果表現出來,濕筆的使用就變成是必要的,但又因為濕筆相接時不容易區分出形態上的差別,因此色調及濃淡的差異便成表現上的重點。

▶ 這也是一個乾濕筆交互使用的範例，但因為層次豐富，因此在技巧上也就變得極為困難。其重點有三：巧妙留白；綠色深淺濃淡的調色技巧；乾濕筆覆蓋的時間差。

▶ 在這件作品中可以清楚看到不同植物的單一形態表現，如中間的榕樹、前後成排的椰子樹，以及其它較矮小的雜樹。請注意其中在用筆以及調色時的變化。

題材練習：人物　Assignment:People

在旅遊速寫中出現的人物，通常都是點景人物，也就是說點綴用的，大部分會全身入鏡，但一般占圖面比例很小，切忌做過多細節的描繪。

點景人物主要以全體姿態表現，並不特別注重面部特徵的表現，這點是與一般肖像畫最大的不同，所以大家可以不必將精神集中在人物的臉上。更何況在旅遊速寫中遇上背影跟側臉的機率實在太高了，對於人臉的執著和擔憂都是多慮的。以下將列出在旅遊速寫時描繪人物真正需要注意的事項。

人物表現的重點

◎ 人體比例

在旅遊速寫中，請將人當作昆蟲看，也就是依昆蟲身體的區分，分作頭、軀幹（胸）、腿（腹、腰部以下）三部分來描繪。其中頭部比例最小，軀幹與腿的相互比例則因人而異。

▶ 半身像的處理，因為是半側面，要特別注意人體中線左右兩邊的寬度差別，譬如鼻子以及襯衫扣線的左右兩側。鼻子右側的臉頰幾乎看不到，而扣線右側的面積幾乎只有左側的三分之一不到。人體在轉側之後，左右面積其實會產生很大的比例差（見圖中示意處），這是一定要注意的地方。

▶ 這是一個包覆在毛帽以及大衣之下的人，重點在於將衣帽畫出飽滿的體感，要是將臉以及雙手移除後還能感受到衣帽下人體的存在，這幅描繪就算成功了。在比例上，有兩個需要注意的事項，第一，雙臂上的大衣袖子在上臂處向下垂墜，因此大量堆積在手肘部位，形成大塊向下方手部壓迫的皺摺。第二，雙手的姿態，以及雙手與臉部整體比例的相比較。雙手的總面積與臉部相當，而雙手是以放鬆握拳的姿態呈現數念珠的樣貌。

▶ 首先，將這兩位維修工人拿來與後方的建築體做比較，如此一來可以看出人與建築物的相對大小。其次，要將這兩位一前一後的人物做比較，可以看出同樣是人物，但也有身形大小的明顯差異。當然，這差異也反映出一部分空間透視中，近大遠小的比例原則。

▶ 圖中可見兩名船員與桅竿索具的相互比例，以及船員本身由上衣長褲來區分的上下身比例。

▶ 以人物為主題的表現，就要有一個清楚的全身比例。以這張畫為例，這是一個比例修長的男性體格，切記，人體比例千變萬化，絕不是教科書上所說的固定比例就可以適用於一切。解決之道還是要透過精確的觀察，才能掌握其中的奧妙。

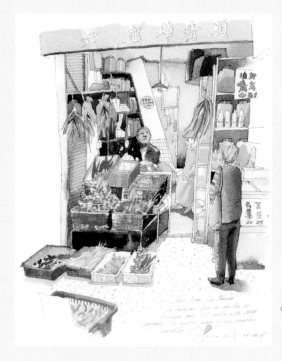

▶ 畫面中有三種人體狀態比例：站立全身，坐姿半掩（著雨
衣藍帽者）、坐姿半身仰首（植物架後方人物）。熟悉人
物不同姿態的比例，可為畫面帶來有趣的多樣性。

● 四肢表現與動態

　　因為是捕捉動態的人，因此人物的手腳長短、位置、高度等，絕對不會對稱。以下幾個範例可以觀察到動態人物四肢的表現方式。

　　至於動態表現的重點在於重心的掌握，一般來說，不論人物呈現什麼動作，通常重心（也就是頭的位置）都會落在兩腳中間。千萬不要因為追求動態的表現，而失去了最重要的重心掌握。

　　人物的動態是一種十分複雜細緻又時常難以捉摸的感受，時常我們在描繪時的一丁點差距，便會造成結果的大大不同。問題其實就出在觀察，而不是技術，因為往往在經過我不厭其煩地仔細講解動態細節之後，學員總是可以在下一張畫面上立刻畫出恰當的動態表現，而前後兩張畫也不過相隔二十分鐘，技術上不可能有如此神速的精進。可見改變的是觀察的結果。

　　人物動態千變萬化，非三言兩語所能道盡，在此僅分享平日觀察的心得。若是希望能掌握人物表現的要領，還是要靠平日的觀察與練習，才能達到心領神會的功效。

▶ 背面的畫畫姿態。注意他們的低頭姿勢，
以及頭肩角度和比例。

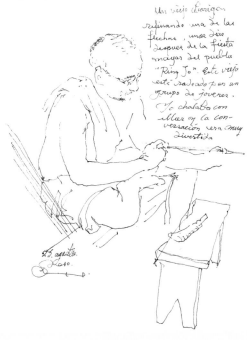

屏東縣平和部落的原住民，正在整理要拿來參加豐年祭射
箭比賽的弓和箭。盤坐的他，頭身比幾乎到了四比一，這
是在處理頭部以及軀幹時，應該要時時謹記在心的一個觀
察結論。另一個要注意的是手臂與腿部的結構，上臂與大
腿皆是由軀幹向外呈八字形延伸，至於兩個下臂與後方大
腿則是呈現平行重疊的狀態，兩條小腿也呈現相互平行、
但走向相反的動態。最後，頭部位置與下方膝蓋位置處在
同一個垂直線上，請千萬注意。

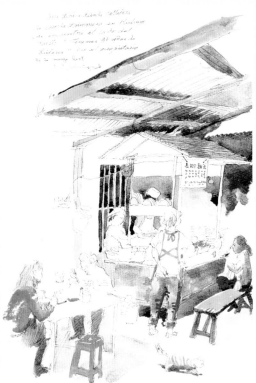

▶ 在這件作品裡面，我們可以看到食客在小吃攤上各個
方向的形態，以及所呈現不同的比例，這是實際出外
寫生時方便觀察、實際可以得到的有用經驗。

▶ 畫畫時的人有一定的動態與姿勢，藉由這些速寫的觀
察，可以將進行各種工作的人物姿態表現出來。

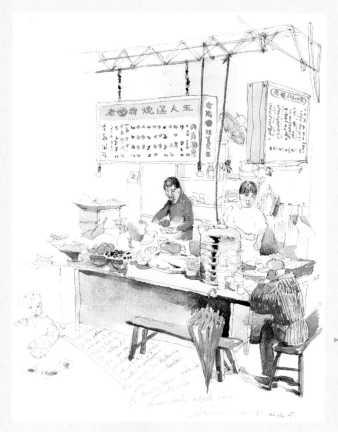

這裡呈現了兩組人馬：櫃台內以及櫃台外的人物。櫃台內的人做著一樣的動作，只是方向一左一右各自相反。有趣的是，外面的食客也是一樣各自面左向右，正巧相反。這些各自相異的姿態，為畫面帶出活潑熱鬧的氣氛。

這個男子坐姿人物以腰部區分，上半身從頭部向下，由雙肩左右區分至手肘，前彎至雙手交合處，算是一個完整的ㄥ型結構。下半身自腰臀開始，水平橫移至膝蓋處，向右下延伸至雙腳交合位置，呈現ㄟ型結構。上下身的共同點在於手腳均呈現交疊姿態，上半身的手臂表現重點在於，手肘的左右相對高度右高左低相差懸殊，而下半身腿部的重點在於，位於後面的小腿其實是呈現垂直的角度，千萬不要被位於前方的小腿的傾斜角度給混淆了。

▶ 右方人物左手抱胸，胸前隱約露出的右手呈現夾菸的手勢，
微縮的肩頭以及前傾的上半身，表現出隱君子吞雲吐霧時陶
醉的姿態。

▶ 兩名正在速寫中的人物，一位呈現坐姿，另一站姿，
相同處都是上半身低頭振筆的姿態。必須補捉到兩
人神韻以及姿態上的異同。

● 臉部

　　臉部占人物總面積極其微小的一部分，卻也是最容易表現出人物個性的地方。其困難處在於因面積小，一定不能畫多，因此落下的兩、三筆就必須筆筆到位，若說筆筆都不到位，那修改也只是惘然，因為修改只會落下更多無謂的線條，變成個大花臉，所謂愈描愈黑是也，因此，平日多加練習這句老生常談才是真的解決之道。

　　至於其它以人物為主的畫面，就無法避免一定要做傳神的描繪，這就絕對要仰賴平時多多磨練不可，若對於此事抱存著任何僥倖的心態，將永遠無法畫出自己滿意的表情。以下的圖示，都會先提供整體大圖像，再格放臉部細節，以方便在兩相比較之後，大致可瞭解在整體畫面中該細部描繪或大致勾勒臉部表情。

▶ 前方顧客的臉部重點
在於耳朵的高度，以
及眼鏡向下的傾斜角
度。後方的員工幾乎
沒有臉部特徵的描繪
需求，因此大部分空
白。

▶ 位在基隆市的一家連鎖麵包店，寬敞的空間疏落有致地參雜著員工以及顧客。

▶ 左邊人物成背向姿態，不需描寫臉
部。右側人物呈正面姿，臉部描繪也
需精簡，切勿拖泥帶水，愈描愈黑。

▶ 從放大圖中，可以清楚感受到輕鬆的線條，以及對於臉部描繪的精簡。

▶ 一家位在台北東區的鄉村風咖啡名店，作品中描繪了熱門下午茶時段咖啡廳中的一個角落。

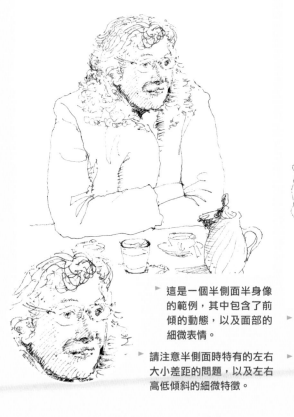

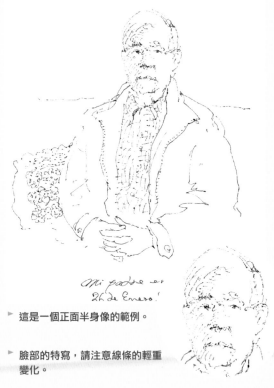

▶ 這是一個半側面半身像的範例，其中包含了前傾的動態，以及面部的細微表情。

▶ 請注意半側面時特有的左右大小差距的問題，以及左右高低傾斜的細微特徵。

▶ 這是一個正面半身像的範例。

▶ 臉部的特寫，請注意線條的輕重變化。

人物與空間的契合

　　人物與空間的契合，是點景人物能否對圖像產生助益的一個最重要關鍵，而它的重點在於人物與空間的相對關係，也就是「比例」。一般來說，我們會先將主要景物完成到一定程度之後，才開始進行人物的部分，而這時原先已經畫好的景物就會成為畫人物時的標準尺。在比較之後取得的人物身長，務必立刻標明清楚，首先要標明的就是頭頂和腳底的位置，如此一來，就算人物中途離開，仍可就頭腳之間的總身長做概略的比例分割與描繪。

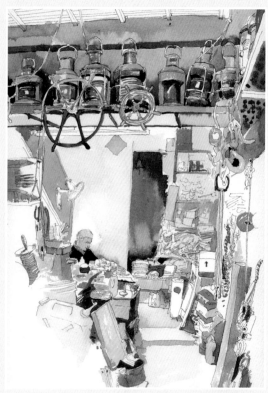

▶ 這是一個看似複雜，但其實人物與空間配合很簡單的一個範例。複雜的是空間的結構，眾多的雜物堆疊會耗費掉比較多的心力，但其實在這樣的多樣多重空間中，是很容易恰當地將人物置入的。

▶ 這是一個平面構成，變化不大的畫面，人物與空間的結合原則十分類似前一件作品的狀況，若是可以成功地完成空間描繪，人物的置入將不會有任何問題。

▶ 這是一個靜態的景，前方的女生與打開的門，是一個重要的
比例尺，以她為準，空間向後延伸，一直到後方在窗邊逗弄
貓瞇的男生，兩個人物一前一後，一大一小，正好造成空間
前後延伸、相互呼應的效果。

▶ 車廂的景色是由一個單一向前延伸的透視空間構成，困難
處在於如何將眾多的人物以恰當的比例，置入這一個向後
延伸的透視當中，尤其是在門後另一節車廂的空間中不斷
堆疊的人物造型。因為透視的關係，後方人物的位置會不
斷向上提升。以後方車廂中間端坐的人物位置為例，它的
腿部位置已經達到前車廂瞇睡人物頭部的高度。這個向上
急遽升高的變化（見圖中示意處），正可以適切地表現車
廂空間的透視與延伸，以及觀者站立時的視點。

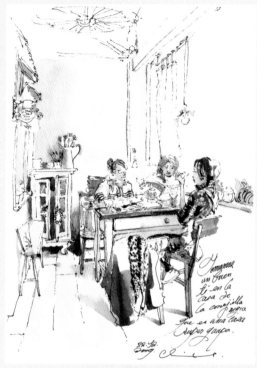

▶ 以人物為主題的畫面是一種最難順心的題材，要注意人物與傢俱以及空間確切的相對關係以及比例，另外也要注意人物的動態變化。要成功地表現，在空間描繪以及人物神態掌握兩項上，都要達到一定的信心才可能。

在畫戶外開放空間以及行人時，建議先將空間大致完成後，再開始畫人物。右側的牆腳線以及陰影先不要完全完成，以方便區域重疊的人物描寫。行進中的人物，要先快速地將其頭腳位置點出，之後才可以快速地畫出完整形體，否則也很容易畫出巨人逛大街的場景。

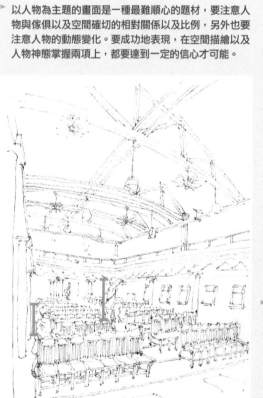

▶ 畫面中兩個人物的出現，以及與空間的契合與否，都和左側椅子群的結構有關。左下方的人物一定要在前排椅子都畫完之後才能描繪，而且在描繪時一定要注意此人物的身長，她的頭部高度位在前排椅背到後方看台底部這段距離一半的位置（見圖左邊示意處）。而中間攝影者則是要在左側椅群畫完之後，才能開始描繪，而他的頭部則會微微超過看台的底部（見圖右邊示意處）。注意這些相對關係的細節，才不會畫出巨人看戲的怪異劇碼。

人群

人群的組成有兩部分，第一是前面第一排的人牆，第二則是人牆後的人頭與遠處的人影。因此，在描繪人群時，首先就是要將第一排的人牆配合周遭環境的相對比例來完成（這是最困難的部分），之後再將遠處的人頭或人影補上。

接下來注意事項在於，人牆後的人頭與人影和人牆的高度差距，這個高度差距的正確與否，會影響到描繪出來的人群是不是位於同一平面，或是在廣場上起起落落，高低不平的四處漂流，千萬要注意！

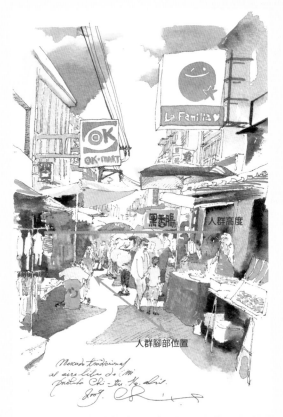

Mercado tradicional
al aire libre de Mi
Instituto Chi-tu He detii.
2009.

► 人群的位置處在一個接近平面的視角上，這可以從遠方人物的尺寸與前方人物相比較之後得到印證。
人物幾乎不分前後，頭部的高度都差不了多少，但是腳的位置就愈遠愈高，因此人物身長與比例也呈現愈遠愈短小的狀況，這與之前火車廂的人群透視不同之處在於，此處的人物都採站立姿，而車廂的人物則都採坐姿，反映出來的差別就在於，車廂的人群腳部與頭部的位置都愈遠愈縮小。

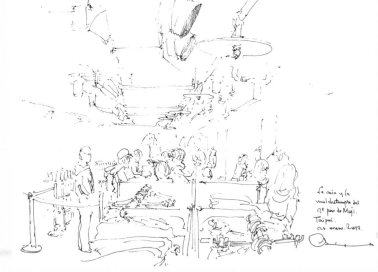

La caja y la
multitud esperan del
9° piso de Muji.
Taipei.
cab. enero. 2012.

► 櫃台前排隊的人潮，這是一個日常生活中極容易見到的場景，從這個角度的觀察，我們可以看到人物均呈現水平橫向排列，先將前排衣物櫃畫好，以標明人物將要出現的高度，以及橫向排列時人物數量分配的依據，再來才是個別人物特性的表現。

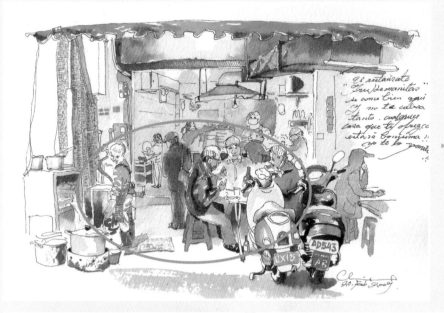

一個酒酣耳熱的場景，以前方右側圓桌的團體，以及左側的洗碗工，將畫面的前緣清楚圈出（見圖中示意處），明確標示出前後的空間，這個場景的描繪需要流暢的勾勒技巧，值得好好揣摩。

▶ 這個夜市的人物場景與第一件作品類似，其特別之處在於右方的人物與小狗的搭配，人物畫先，待人物離去，小狗入鏡，我們可以以穿插的方式將兩件重疊，這是一種依時間先後次序，重疊描繪的方式，也是畫人群時應掌握的技巧。

▶ 畫面要的人物是前方的兩位工作人員，以及在餐車前方則是廟口的大量人潮。前方兩位工作人員屬於重複動作的人物，可以透過等待來補足移動位置時觀察的不足。至於餐車前方的人群，則是以一種填空的方式，由前排的人物開始，慢慢地將不同時間出現的人物，在所剩的面積裡一一填滿。這個理論，需要藉由實際操作才能達到部分的貫徹，請各位要給自己很多機會嘗試。

畫人的訣竅

● 選擇人物時的判斷

　　畫人物時一定要有所選擇，最容易出問題的方式就是隨意取樣，但畫不到兩筆卻已經人去樓空。但也不建議強邀四座故作鎮定狀，此所謂強行入畫，難得佳作。最佳狀態是在賓（對象）主（畫者）皆極其自然、一片順暢的狀態下完成，而這個順暢的狀態成功與否，主要還是在於選擇人物時的恰當與否。人物的選擇可粗分為兩大類：固定姿態人物與動作進行中人物。

固定姿態人物

動作進行中人物

▶ 例如這位人像是在咖啡廳中安靜坐著的一位老先生，對於這樣的場面，唯一需要做的判斷就是對方會不會在你預想的時間內離開，若確定不會，就可以開始畫了，不要遲疑，因為時間分秒必爭。

▶ 若是希望可以做一點挑戰性較高的練習，可以選擇畫行動中的人物，這個練習能夠成功的訣竅一樣是在於對象的挑選。以這個〈榨麻油的先生〉作品來說，這是一個正在前後來回進出工坊、忙於工作的人物。讓我決定可以畫他的原因在於他的工作雖然一直在行動當中，但位置是固定重複的，動作也是不斷重複，因此我挑了一個他會固定停留的位子，在他來回幾次的動作中，以接力的方式（離開時畫環境，回來時畫人物），在一段不算長的時間內（約十五分鐘），便將這個活潑的人物畫好。在一個固定空間中重複出現、做重複動作的人，是進行進階練習的好對象，建議大家可以嘗試經驗看看。

人群描繪的訣竅不在於如何將人一個一個畫好，其重點在於如何先將人群所在位置的空間界定清楚，再來才是將空間中的物品一一畫入其中。而這些物品其中之一剛好有人，或者是一群人，所以面對這一個項目，引誘我們邁向失敗的往往就是我們對於影像中的人過度重視的傾向，這個傾向會讓我們完全忽略針對畫面做全面性掌握的重要性。以下是對於範例的一個清楚的步驟敘述。

步驟一：在這個人群的範例中，首先畫出的是中間偏右的紅綠燈、紅綠燈下方的安全島前端，以及車陣中右邊數來第一輛小貨車。這個工作是要先確立畫面前方左右的傾斜角度（以紅綠燈的左右傾斜為準，左高右低），以及畫面前方的參考基準（也就是安全島前端，這是斑馬線兩側明顯的標的物之一，另一個是左側的機車待轉區）。

步驟二：畫出待轉區三輛機車中的右邊第一輛，再將向右延伸的斑馬線以輕筆觸勾勒至安全島前端（注意，相較於紅綠燈的左高右低，斑馬線呈現微微的右高左低）。然後稍微停筆等待（這個等待是有意識的停頓，當時我心中的規劃是要在這個位置放上一個人物，而實際狀況則是畫面中的女性一直到她快走出畫面時，我都還一直在捕捉她的姿態）。注意，紅綠燈以及斑馬線是畫面前方兩條重要的結構線，傾斜表現適切與否，關係到畫面正面和向右側緩緩深入的透視狀態的表現，極為重要。

步驟三：補齊待轉區的機車（此時已經紅燈換綠燈好幾回了），另外將斑馬線向右繼續延伸，並將最右側的大樹畫好。此時畫面前方一線便告完成。

步驟四：以右側大樹為準向左下方開始傾斜，將對向人行道的行道樹輪廓畫出，這會形成畫面中另外一條重要的結構線，這右高左低的傾斜狀態，清楚地標示出畫面中道路向左前方延伸的透視感，如此一來，也會與下方的三輛機車形成一個有待填滿的空間。仔細觀察會發現，其實真正要畫到人的面積少得可憐。

步驟五：再將這個空間中的人車捕入，大部分會畫到的都是人體的部分，真正全面呈現的人物，大概只有 5 至 6 個左右，但是這樣就可以呈現出一個人潮忙碌的十字路口的畫面。

步驟六：最後將後方建築物描繪出來，此作品就算完成。

實作篇

實作練習重點整理

　　對畫畫而言，要將所畫的對象分類或分級，其實是很困難的一件事，但大致上我們還是可以就畫面及色調的複雜程度等標準來區分畫面的難易。以接下來所示範的 11 幅內容為例，初級部分大都是以單個或是大色塊結構、簡單的幾何構成畫面為選擇重點。在這樣的畫面當中，輪廓的處理單純，色調變化不大，適於初學者入門時的簡單練習。在這個階段將為大家準備 5 個示範，作為入門的體驗。

　　至於中階示範的內容選定，則開始增加稍微複雜的建築物、植物或山脈、雲朵藍天等技術性要求稍高的主題。藉由這些主題的練習，我們可以開始深入探討簽字筆的運用，以及較複雜的調色技巧、各種水彩筆用筆著色手法、乾濕筆使用的小竅門、色彩重疊等。這個階段有 3 個示範，每個都很重要，算是一個精進磨練。

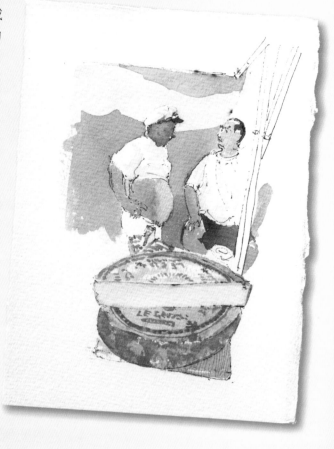

而最後一個高階示範則牽涉到許多細微的畫面問題，複雜的構圖、質感的鮮明表現、多層次的疊色或是著色時間差。這些都不只是在技術上的更上一層樓，而且也是在繪畫概念上更加成熟時所必須具備的表現能力。

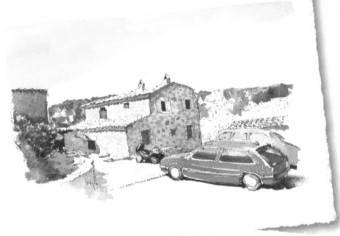

這 11 個示範或許無法讓你因而成為繪畫高手，只期許大家可以在這些示範中窺見繪畫之美，進而時時磨練砥礪，或是不論如何總是樂在其中。期待這會是各位一段美好經驗的開始，就像是多年前我在畫室中第一次拿筆畫畫一樣。

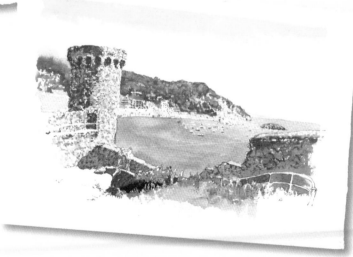

初階練習：哥多華巷道

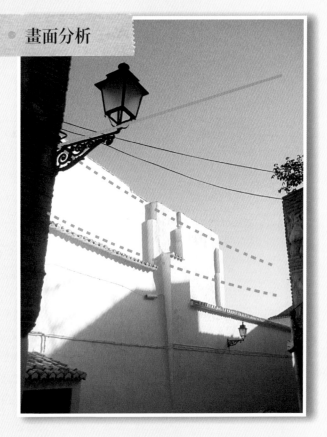

1. 首先第一步先觀察，透過觀察來分析畫面的處理重點。以這幅哥多華的巷道為例，主要呈現的是幾何畫面。在處理幾何畫面時，要特別注意物體的大小比例和傾斜角度，這兩項要素掌握了畫面是否可以產生空間以及深度的成功關鍵。

2. 在開始動筆之前必須先抓出整張圖的透視線，透視線沒掌握好，整張圖的空間順序就會顯得凌亂且相互抵觸。這幅景色的主要透視問題出現在兩條線上（見圖中虛線），另外有一條衝突線則是路燈處往右上角延伸的線條（見圖中實線）。

3. 接下來要確定畫面顏色的濃淡：最淺（白牆）→ 中間色（藍天）→ 最暗（黑牆）。顏色的濃淡關係到上色順序，以此圖為例，上色順序應為白牆的陰影（牆面留白不處理）→ 藍天（大片平塗）→ 黑牆（大片平塗）（注意：不是每個畫面的上色順序都從淺到深，必須視狀況而定）。又因為白牆本身沒有顏色，因此可直接從藍天開始著手上色，如此處理好天空的同時，建築體的天際線也可一併完成。

線條稿描繪重點

1. 首先從左方稍微傾斜的牆面開始畫起，注意務必掌握此線條由右上向左下緩緩傾斜的角度。牆面肌理（磚石的橫向排列）則是以左上右下的傾斜短線描繪出來。

2. 接著是中間的白牆，因為牆面是無色的白，因此不必畫得太重、太清楚，只要大致勾勒出線條就好，也可以避免線條太粗時，上色後會造成暈開的狀況發生。白牆的細節部分（陰影）也可一併畫出。

3. 最後將右方牆面畫出來就算完成了。

4. 注意，在線條稿時不需要先畫出右方的樹和左上方的路燈，因為這兩部分是襯著藍天的背景，且顏色也較為厚重許多，可以在藍天完成後以重疊的方式再補上線條以及顏色就好。

● 上色示範

從藍天部分開始上色。著色藍天會使用到大片平塗的手法，因此要先調好大量的顏料（可多但千萬不可少），而且要準備兩種不同濃淡的藍色，因為這幅畫中上下兩部分的藍色呈現不同的濃淡。

這幅畫的藍天漸層是傾斜的，因此下筆時也要斜著畫。

邊畫邊改變顏色的濃淡，以製造出自然的漸層和水漬效果。

最後可用手指稍微往回推，帶掉多餘的水分，讓右下角接近夕陽處的色調更加明亮。

以灰色調（參考「色彩迷宮」一章）處理白色牆面的屋瓦和影子。左邊屋簷凸出部分的著色在此階段先暫時留白不處理。

⊚ 趁右邊陰影處的顏料未乾，可以用清水以筆尖輕觸的方式在潮濕的著色面加一點水，以製造中間淺色、邊緣顏色較深的效果。

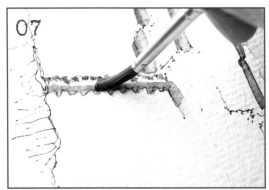

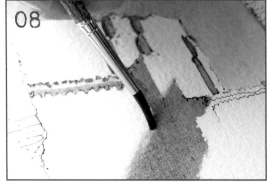

⊚ 在剛才留白的屋簷處蓋上一層淺灰色，可營造屋瓦下凸出部分反光的效果。

⊚ 接著平塗大面積的暗面。另外準備一枝畫筆，洗淨後吸掉大部分的水分，趁暗面顏料未乾時在邊緣處稍微帶過，可以讓模糊的效果更自然（一般最容易犯的錯誤是以大量的清水來清洗陰影的邊緣，如此一來大量的水分會失控地衝進仍是潮濕狀態的陰影區域中，造成完全無法控制的局面。應以微微潮濕的乾淨水彩筆處理陰影邊緣最為恰當）。

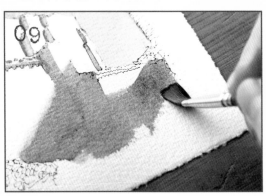

⊚ 因為牆面不是平整的，自然會造成陰暗面有些微的色調變化，因此當平塗進行到右邊的牆面時，可以一邊帶進一點其他的顏色，使陰暗面稍微表現出色調上的變化，

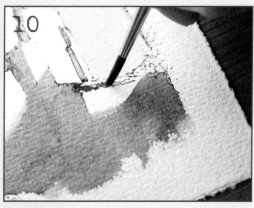

最後以更深的灰色來強調屋簷下影子比較清楚的部分。

等藍天部分的顏料乾了之後再開始畫路燈。直接用畫筆以深色描繪出輪廓即。

趁這個深色半乾不濕的狀態時，以畫筆沾點水，將顏料往下帶，藉此製造出路燈中間玻璃灰濛濛半透光的色調。

直接用乾淨且微微潮濕的筆，將部分的顏色吸掉，便可表現出路燈中較明亮的部分。

用簽字筆描繪出剩餘的輪廓。

用畫筆勾勒出路燈的支架，如此路燈部分就算完成了。

用沾水筆畫電線，下筆速度要快，不要猶豫不決。沾水筆可以同時表現出電線粗細不一以及弧度統一的感覺，若使用水彩筆或簽字筆便無法做到這點。

右邊的植物只要勾勒出一些葉子的形狀即可。先畫藍天再畫葉子，如此一來，葉子後面自然會有透著藍天的效果。

如果覺得顏色太重，可以用吸水紙吸掉一些顏料。這種方法可以吸去過多的顏色，但又不會改變色塊的形狀。

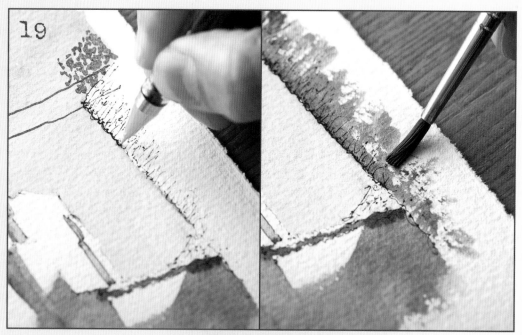

● 照片中右牆邊緣很清楚，可先用簽字筆加重線條，然後再以水彩筆橫向上色。因為已經以簽字筆強調邊緣，因此牆面的顏色不必使用太深的色調來表現。

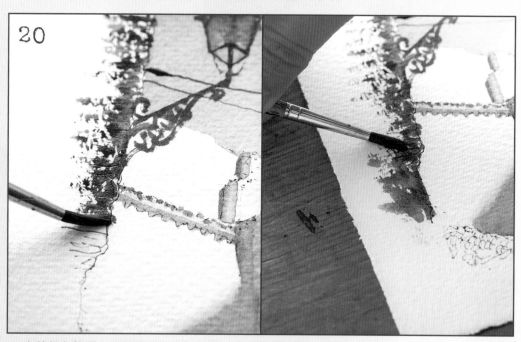

● 左牆顏色較重，用較深的色調以左手（或右手反著畫）側筆的手法直接往下拖曳，筆頭位置接觸牆角的角度或份量可以多一點，如此一來便比較容易製造出牆邊清楚、牆內斑駁的效果。

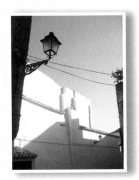

Finished

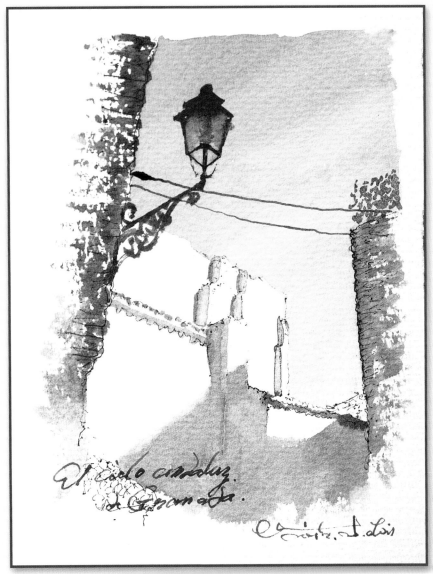

初階練習：山中小屋 (Santuari de Lord)

畫面分析

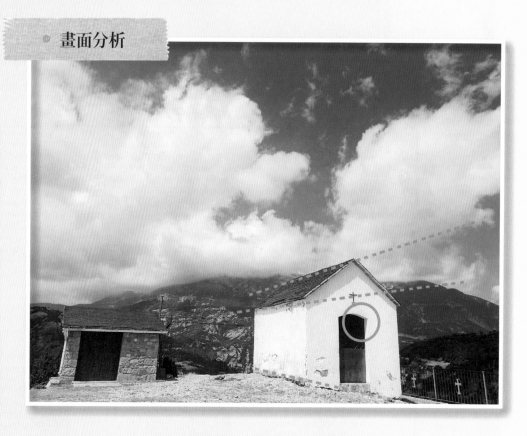

1. 這幅景色是水平構圖。透視問題主要發生在右側的房子，有三條透視線必須先掌握好：屋脊，屋簷，以及牆腳線（見圖中虛線處）。

2. 上色部分先從房子暗面著手，例如右邊的白色房子可以先從正面的淺灰色開始，左邊的房子則是從屋簷下方的陰影開始。可以兩棟房子輪流交叉處理，其用意在於等顏料變乾。（至於為什麼不像前一個示範「哥多華巷道」，先從最淺的藍天開始畫呢？「哥多華巷道」圖其實色彩變化不大，藍天畫完，前景便立刻出現。這裡示範的「山中小屋」，若要做到前景完全出現，必須要完成複雜的雲和山脈，相較之下，不如先將前景完成是比較方便的選擇。）

3. 右側白色房子大門框右側有一塊呈斜角的陰影（見圖中圈示處），可以增加白屋子的細緻感。此外，左側小石頭房子投射在地面的陰影是另一個表現的重點。總之，這兩間房子明確的光影效果，是這次示範成功與否的關鍵。

線條稿描繪重點

1. 先從房子的輪廓開始，注意要強調屋子的陰影，以及地面些許的碎石子質感。至於後面的山脈則因為山頂被雲霧覆蓋，不太需要將山脈稜線清楚勾勒出來。

2. 照片中後方山脈的右側輪廓比較清楚，因此要用稍重的線條描繪，其餘的部分就交給顏色來處理了。

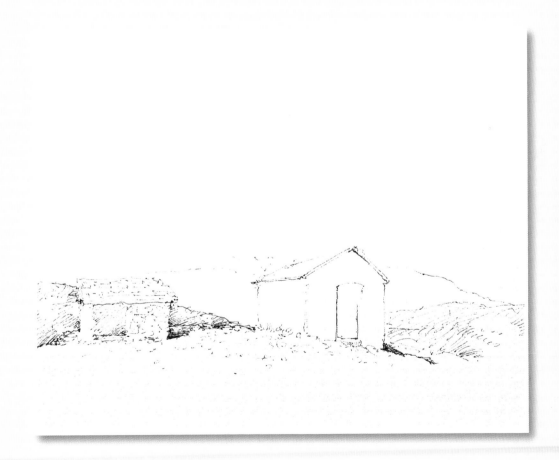

先從房子開始著色。調一個極淺的灰色（可以帶一點紫色，因為照片中房子的牆面帶點紫色），為牆面上色。

在為牆面上色時，靠近右側門框的部分要稍微留白（圖中箭頭處），預留門框的厚度。

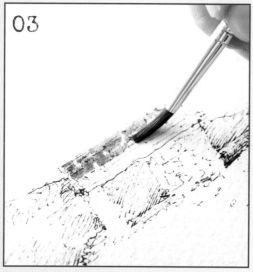

接著處理左側的房子。用扁筆為屋頂上色，以橫拉的筆觸一筆筆往旁邊帶，藉以製造石板屋上屋瓦的感覺。

右側房子的屋頂以側筆的方式小筆小筆地畫，這樣處理出來的屋頂自然會有排列有序的肌理呈現。

左側小屋牆面的上色技巧在於不要整個塗滿，
要保留一些磚石間隙的留白，表現石頭接縫處
白色反光的效果。

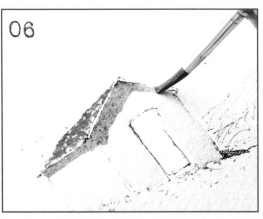

接著回頭處理右側房子屋簷下的陰影，下筆
要果斷，一筆畫過就好，不要描來描去，如
此才能表現明確的影子形狀。

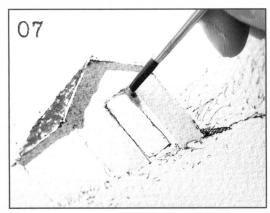

門框處的傾斜陰影也要記得畫出來。

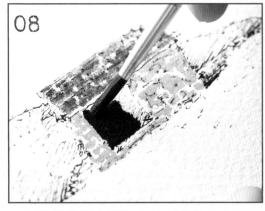

左側房子深色大門以平塗方式填滿。

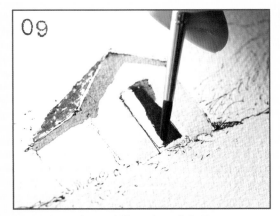

右側房子大門一樣以深色平塗處理。

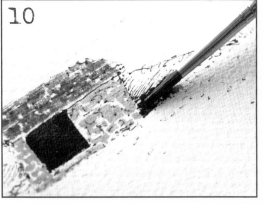

房腳處的陰影以側筆的方式去壓，就會產生
自然的漸層痕跡。

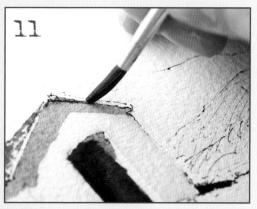

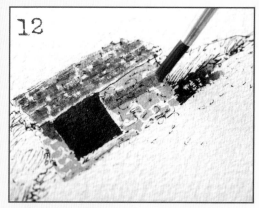

⊙ 用一個稍微深一點的咖啡色畫出右側屋簷的厚度。

⊙ 調一個稍微稀釋的深色，用來處理左側房子屋簷下的陰影。

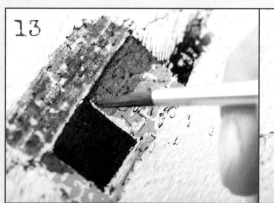

⊙ 趁顏料未乾時，用乾筆、深色在屋簷下加一筆極暗沉的深咖啡色，讓陰影更有層次。

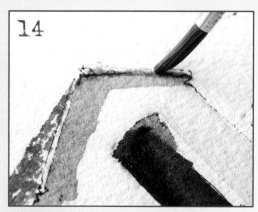

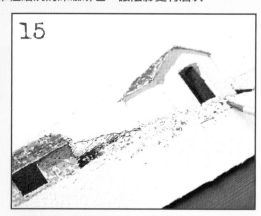

⊙ 用乾筆、帶點黃色的色調在右側房子屋簷處稍微點一下，製造屋頂厚度和亮面的層次。如此房子部分的上色就算完成了。

⊙ 接下來處理地面碎石。用側筆以刷、點的方式交互使用，創造出碎石的細小暗面，一來製造碎石地面的肌理，二來也可增加畫面的變化。

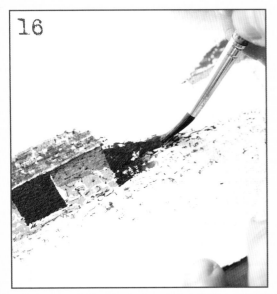

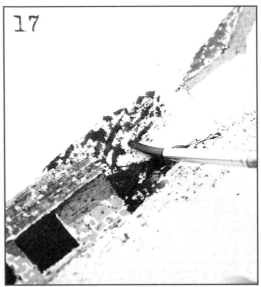

用一個較深的綠色畫房子後方的山景，以乾刷不完全覆蓋的方式著色，藉著深色背景使前景的房子更跳出，可有效呈現空間感。

用乾筆、濃墨，以側筆用拖的手法表現後方山上的植被。留白處其實正是山上岩石露頭的地方，稍後以岩石色調覆蓋即可。

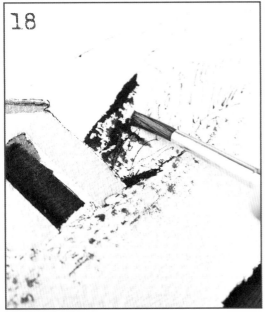

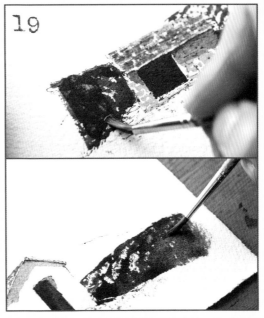

右側的山景以一樣的手法處理。到這裡，完成山景的第一次乾刷處理。

等顏料乾了之後，接著做山景的第二次處理。左右兩側的山沒有太多明亮面，因此可直接以第二層含水量高的墨綠色顏料蓋上去。

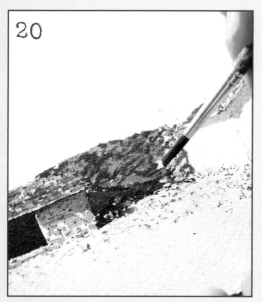

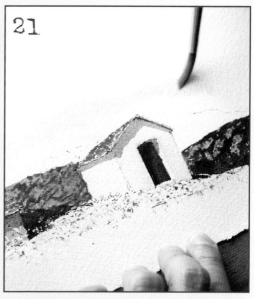

調一個稍淺的土黃色，以濕筆的方式，填滿剛才乾刷山上留下的空白處，為岩石露出的部分著色，如此可以製造出山上岩石與植被交錯出現的視覺效果。

處理雲的暗面。將乾淨的畫筆沾清水，在整團橫向排列的雲下半部、色調由亮轉暗的交界部位打濕，為下半部深色的漸層做準備。

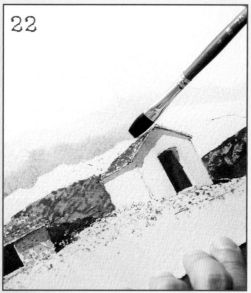

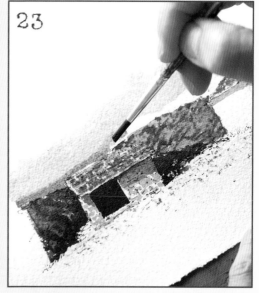

順著打濕的部位，在下方刷上一層雲的暗面色調。

再趁著雲暗面的顏料未乾時趕緊塗上雲層下方山脈的墨綠色，如此無時間差的著色方式，可以製造山頂與雲霧之間模糊的自然效果。

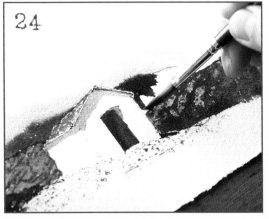

接著以帶有比深藍色更濃的墨綠色，填滿白房子後的遠山。這個墨綠色可以和前面的白房子產生強烈的對比，並製造出明顯的前後空間感。

接下來以稀釋過的淺灰色，處理雲層亮面部分中許多細微的小塊暗面以呈現雲層的立體感。

用一個較深的墨綠色來強調前方山脈的稜線邊緣，讓山脈的層次更分明。

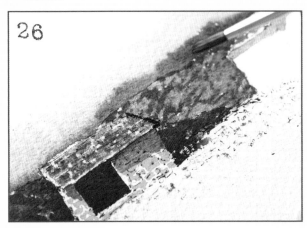

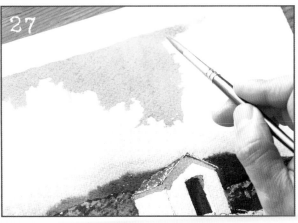

最後是藍天部分的處理。準備大量的淺藍色，以平塗的手法一邊為藍天著色之外，一邊描繪出白雲的邊緣輪廓。先將藍天白雲畫好，再接著處理某些白雲的模糊邊緣。藍天白雲剛畫好時會呈現太銳利的邊緣線，但在剛完成著色的十五分鐘之內，都還可以再對這些色彩做一些干擾，譬如修邊。

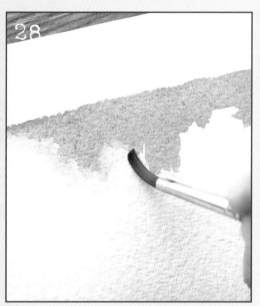

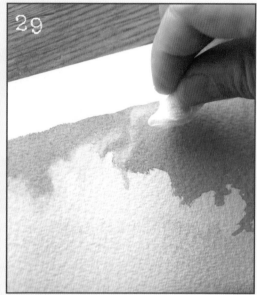

用乾淨、微濕的筆，在藍天和白雲的交界處搓揉，可以溶解掉一些剛著色完畢的色料，製造模糊的視覺效果。如前所述，這項工作在著色完成十五分鐘之內進行都有可觀的效果。

同樣的，利用這個剛著色完畢的彈性時刻，用吸水紙在藍天處以點、壓的方式吸取掉一些顏料，可以在藍天上製造出一些比較不明顯的薄雲。注意，以上兩個手法都必須趁藍天顏料未完全乾燥的這十五分鐘的時間內進行。

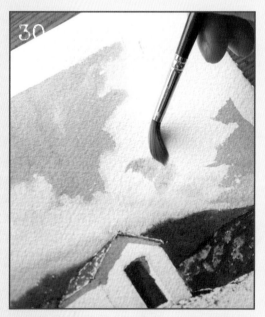

用較濕的淺灰色顏料為雲的暗面做最後修飾。

製造雲的暗面時，可以大膽地用搓的手法來上色，可製造出自然的豐厚體感。

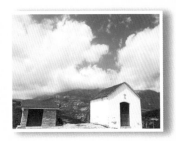

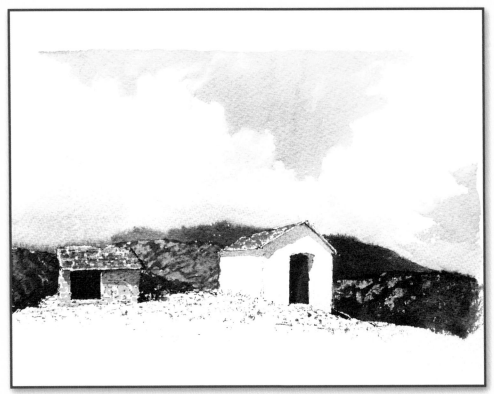

Finished
- - - - - - - -

畫面分析

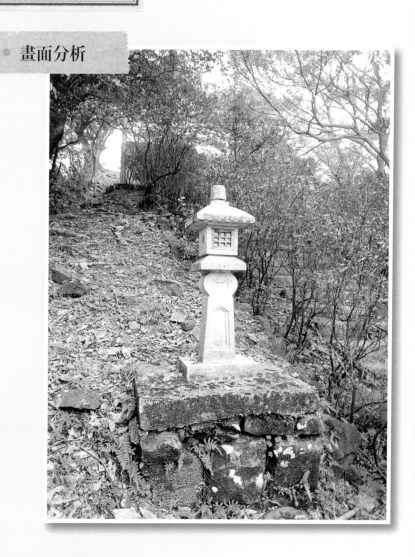

1. 旅遊速寫時，有時候並不需要把畫面裡所有東西都畫出來。以這幅侯硐神社為例，若是將後方所有植物、台階、枯枝落葉全部畫出來，不僅曠日費時，而且會出現失焦的嚴重問題。反而不如只畫石燈，主題明確又省時省力，事半功倍。

2. 石燈的造型很簡單，因此在構圖上只需要考慮透視結構的問題即可。從頂端燈帽的傾斜角度（左上到右下）到底座邊緣傾斜角度（左下到右上）的變化，是這個石燈透視表現的重點，這兩相抵觸的斜線會因為高度的改變而改變。在由上而下（或是由下而上）的線條稿描繪過程中，務必注意橫向線條傾斜角度的細微變化。

線條稿描繪重點

1. 石燈有兩種質感，一是石燈本身整齊的線條，一是水泥基座較粗糙的感覺。在描繪時可以分別用清爽明朗以及粗重滯礙等兩種性格不同的線條來表現。

2. 石燈呈現兩個面，正好分別為暗面和亮面。描繪時只要在暗面加上整齊細密的線條，製造出陰暗的效果即可。

3. 水泥基座正面青苔的部分，可以藉由不同方向、複雜且有力的筆觸來表現。

4. 蕨類本身外形比較特殊，可用柔軟具有彈性的線條以明確的筆觸描繪。

5. 下方岩石堆，在描繪上必須一塊一塊地畫出來，包括石縫中的小蕨類。岩石的下方是背光面，適合以粗壯濃厚的線條來勾勒；反之，明亮處則是以輕巧的線條表現。岩石堆是此作品線條粗細及明暗對比最明確的地方，務必注意此處的輕重變化之巧妙。如此一來，整張圖就能呈現明顯的區別。上半部是線條整齊的石燈，下半部植物生長以及岩石堆疊的部分則呈現出比較豐富、生動的線條表現。

6. 上半部石燈雖然屬於細節的部分，但下筆一樣可以輕柔一點。唯獨在燈帽下的小方塊處及燈座正面內凹造型處需要用比較重的筆觸，在上方和右側（因為陽光是從右上方照下來）畫出重複、規律排列的倒 L 型陰影（見圖圈示處），便可以將石燈發光處的造型特色輕鬆表現出來。

● 上色示範

● 先從石燈暗面開始著手。用深藍色加深咖啡色，再稍微加一點紅色，調出一個有點偏紅的深灰色。

● 用乾刷的方式，把筆平貼在暗面處平平帶過，讓暗面呈現破碎筆觸的質感。

● 在暗面與亮面交界處，用筆尖把邊緣線強調出來。

● 石燈左側下方暗面處一樣用平刷的手法上色。

● 調一個赭紅色多一點的土黃色，用來處理水泥基座青苔的部分。青苔所占比例很多，覆蓋面積較大，可用壓過再平拖的手法來處理，藉以製造水泥表面凹凸不平的效果。

接著處理底下的岩石暗面。用深藍色加深咖啡色所調成的濃色調來上色，石塊與石塊之間最深的陰暗面，可大膽地填滿最深的色調。用色濃度要夠，才能製造明確的陰暗效果。

岩石本身的暗面則用前一步驟已經調好的濃色調加一點土黃色，所呈現的顏色會較亮，但仍屬於暗色調。以側筆橫拖的方式上色，可表現岩石表面粗糙的效果。如此就算完成暗面處理的階段。

接下來上色石燈亮面處。用帶點淺藍色的灰色（因為此處水泥的色調稍微偏藍）直接在亮面處平塗，可視狀況保留一些留白。

調一個稍微深一點且水分含量高的顏色，如咖啡色，在方才所有已上色的石燈暗面處輕輕刷上一層顏色。完全覆蓋但不要來回重複塗刷，避免蓋掉原本的暗面效果。

將原本偏藍的灰色調稍微暗沉一點，用來將水泥基座的表面覆蓋上色。上色時不要平塗，改以四處點壓的方式，可模擬出水泥表面的粗糙感，又能適度保留一點亮面留白。

在留白的小白點上適度補上一點灰藍色，但不用全部塗滿，仍然要保留一些小白點。

在原有的灰藍色中加入一點土黃色，用濕筆覆蓋留白處來畫底下岩石的部分。

遇到植物部分要小心保留它的形狀，不要覆蓋到。

有些地方直接用土黃色乾刷，表現「黃土」的效果，並增加岩石表面的明亮程度。

最後處理綠色植物部分。用現成的綠色（SAP GREEN）加一點黃色，用來為植物著色。

或是用 SAP GREEN 加一點藍色，為植物做點色調上的變化。切記畫任何東西都不要同一種顏色用到底。

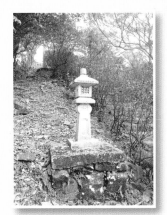

Finished

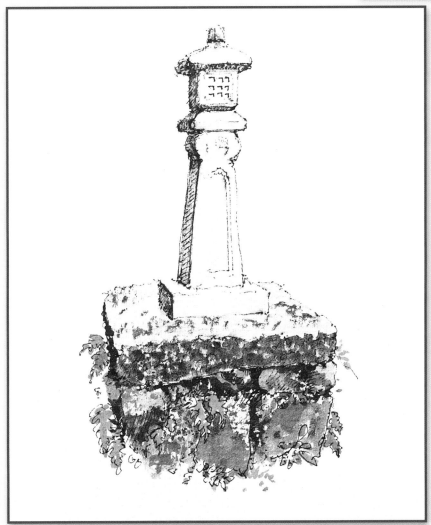

畫面分析

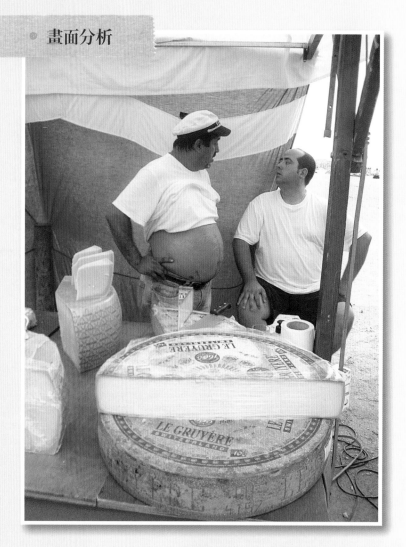

1. 要成功完成這張畫，首先要確認畫面中色調的深淺，因為這個畫面是一個明確的大色塊幾何構成的影像，因此如何將色塊的色調做合理的處理，就會是成功與否的關鍵。

2. 畫面中顏色最淺的是男子身上的白襯衫以及白色水手帽，相較之下，後方帆布的白色色塊反而成了一塊暗灰色。但不論如何，這兩個色塊是畫面中最亮的部分，所以上色時會先以淺灰色（帆布）把背景的帆布整個蓋掉，保留前方人物的身形和色調，以及與灰色不相容的起士以及桌板，如此一來便可快速將畫面的前後空間一舉劃分，這會是個明快的方式。

線條稿描繪重點

只需要將人形以及前方起士與桌板的大致外形畫出即可，後方的帆布也是只要將邊界簡要勾勒出來即可，隨後便可進行著色的工作。

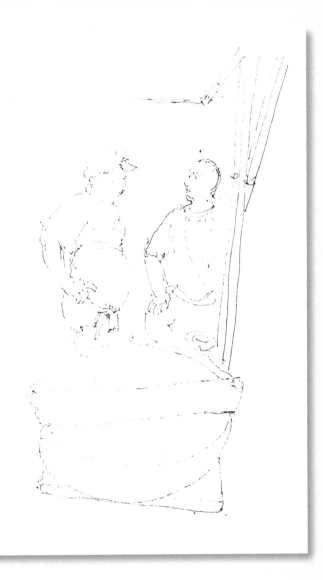

上色示範

調一個偏藍的淺灰色調，用扁筆在帆布的地方直接上色。

邊畫邊把顏色往下帶，藉此把男子身上白色的部分（如衣服、帽子）襯托出來（因為相較於襯衫以及水手帽的白色，帆布的淺灰色會顯得比較暗沉）。

在原有的淺灰色顏料中加入一點淺藍色，成為較淺的灰藍色，用來填滿頂蓬較明亮部分。稍微上色即可。

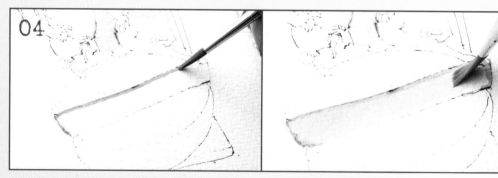

在等上半部顏料乾的時候先處理起士的部分。起士切面四邊邊緣的顏色比較深，先勾勒出來後，直接以淺黃色（要加一點點的土黃色才自然）填滿切面中間的部分就可以了。

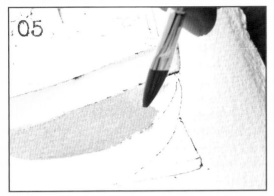

● 在用來畫起士切面的顏料中加入一點橘色，在下方起士處做表面平塗。

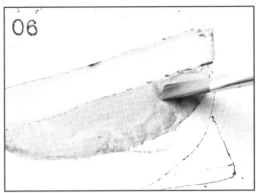

● 接著用乾筆在起士表面畫上一些稍微髒髒的色調，以呈現真實質感。

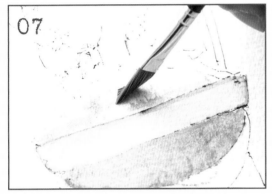

● 將第一次用來畫起士的偏黃色調，加一點頂蓬的灰藍色，用來處理上方的起士表面。不用塗得太均勻，可保留一點留白。

● 在邊緣處加重顏色。

● 起士側面用土黃色加橘色來上色，可做點色調上的濃淡變化，增加起士的立體感。

● 用一個偏藍的顏料來畫起士標籤，圖案部分可以用點的。這個部分是起士一個重要的特色，要稍微細心地將標籤的形象表現出來。

用一個較重的顏色強調起士側面的髒汙。

再把下方起士標籤畫上，起士的部分就算完成了。

回到上方的帆布。調一個藍色（以深藍色與淺藍色各半再加上些微的綠），直接刷在背景上帆布藍色的部分，在進行到下半部時要隨著將藍色調深，以表現出帆布色調的轉折變化。

畫人物必須等藍色顏料完全乾才行，這時候可以先處理人物衣服上的皺折。直接用方才畫帆布下方的灰藍色充分稀釋即可，一、兩筆表現出體感以及暗面就好，筆觸不用多。

褲子的深色可以增加畫面的豐富度，一定要夠飽和。

用同一個深色，在帽沿和頭髮的地方
稍微上色（左方男子的頭髮等臉部上
完顏色後再趁濕補上，可表現出朦朧
自然的感覺）。

臉色部分先上一層咖啡色，再稍微用筆吸掉一點，可以微微地表現面部的光亮處。

隨即用深咖啡色畫上頭髮。

在頭部上色處點入一點點清水，呈現自然的融合。再來就手
臂以及肚皮處著色，著色後隨即以乾淨的畫筆將肚皮前緣的
色彩吸去少許，讓肚皮帶有光澤感。

右方男子外側的手臂直接用顏料平塗即可。

畫臉色時頭部頂端可以稍微留白，製造高額頭與頭頂發亮的感覺。

最後處理桌上三角形的小塊起士。先用深色稍微帶一下外皮深色的部分。

切面黃色部分顏色要夠黃才明顯。

下方桌面畫上以赭紅加土黃調和成的原木色。

接著用沾水筆（或其他尖銳物）刮出木頭的紋路（只有在顏料還潮濕的階段才有效果）。

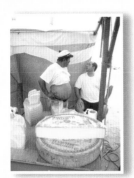

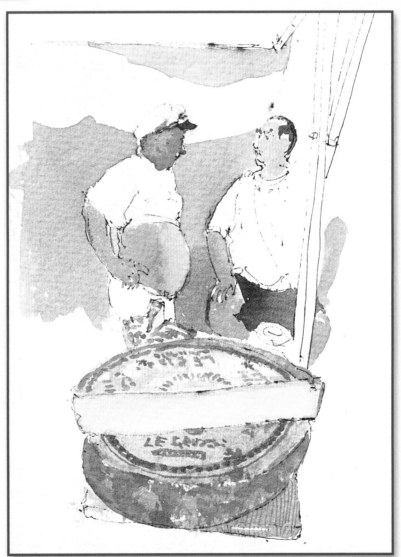

Finished

畫面分析

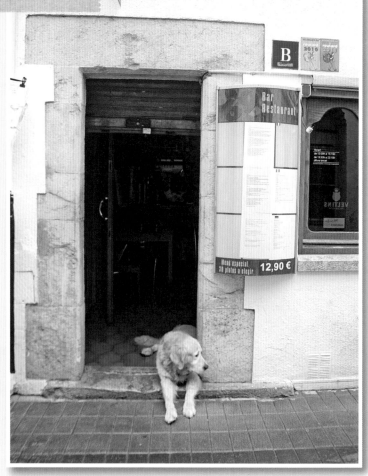

1. 這是一個平面式的構圖畫面，在圖像中，先天就有一個框框（門框）存在，而畫面的主角小狗就安穩地趴在畫框中，這樣的一個配置為這幾何又稍嫌死板的框框帶來了一點趣味。

2. 另一個畫面中有趣的小重點就是門內的深度，這個深度的表現可以營造出門後深邃又稍具神祕色彩的空間感，也可以為平板的畫面結構帶來引人好奇的視覺效果。

3. 最後，請注意，門內的空間以及趴在門檻上的小狗，這兩個重點的前後串聯剛好可以表現出一個跨越小門的活動式空間感，是這一張看似平凡的畫面可以豁然開朗的重要關鍵。

線條稿描繪重點

1. 把門當成一個框，直接描繪出輪廓。

2. 門的右下角因為有狗，所以右邊門框的直線不能拉到底，必須留下位置給小狗，不然小狗就要縮進門裡了。

3. 不需要把畫面中每個元素都畫出來，門、狗、招牌外框，這樣就好了，其他的交給顏色來處理，所以需要線條的部分真的很少，應該可以輕鬆快速的完成。

4. 因為大部分的物體色調都不重，因此描繪時線條不要使用太重的筆觸，避免上色時線條滲出太多的顏色。

5. 畫小狗時不管畫得像不像，重點是小狗後面的身體其實並不會比頭來得高，而牠的尾巴和露出來的一條後腿，也只有一點點，千萬不要把這幾樣東西畫得和想像中的一樣大、一樣高。

先畫暗面（門內的深度）。用深藍色加深咖啡色（若覺得太深，可加一點赭紅色），以不完全平塗的方式，將門內空間的部分上色。請注意，白色天花板的區域可以保留較多的留白色塊，以利稍後製造室內空間效果的需求。

邊畫邊做點色調的變化。畫的時候可以用小扁頭做一點斑駁的效果，愈大膽效果愈好。

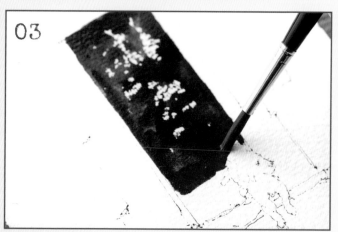

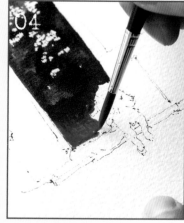

下半部，因為已經接近紅磚地面，應該適量的在顏料中多加入一點赭紅以及橘紅色，如此慢慢將室內的暗沉色調轉變成接近門口的紅磚色。這個色調轉變的步驟完全都在調色盤上進行，在由上而下的著色過程中，將赭紅以及橘紅色調導入原先的暗沉色調中，慢慢將原先的暗沉色調取代即可。

接近地板時加入更多的橘色，呈現出地板明亮的色調。

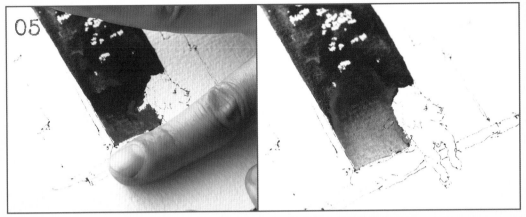

☺ 畫完之後，趁濕以手指直接往上推一下，在地面上製造出自然漸層的效果。

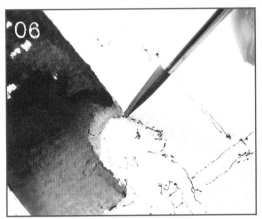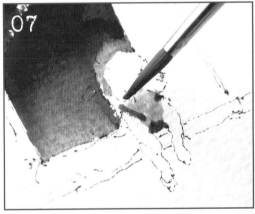

☺ 接著畫小狗。在室內的身體可以稍微模糊一點，以便些微地融入背後的空間，可以趁著室內顏料未乾時便著手上色。

☺ 前半段上色時，可以從胸前部分顏色比較深的區域著手。

☺ 其他部位就用乾筆直接帶過就可以了，不需要完全著色，保留些微的留白，還可以呈現出毛的肌理以及反光。

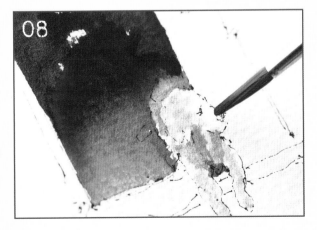

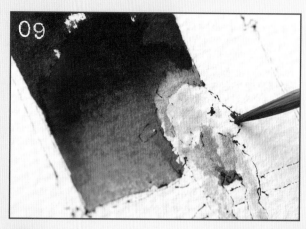

用剛才畫門內暗面的深色處理狗的眼睛和鼻子等顏色較重的部位,為了逼真,在鼻子的部分可以精巧地留下一個小白點,來表現出小狗濕潤的鼻頭。

把剛才畫暗面下方較紅的顏色,和畫暗面下方(深藍+深咖啡)的顏色兩者加在一起,稍稍稀釋之後,用來畫下方門前石階部分的暗影。

用深一點的顏色在狗的前腳處加上影子,以製造立體感。

等門內顏料乾了之後,將土黃色加上一點綠色,覆蓋在原本留白的地方。此舉可降低屋內筆觸的對比,但不會對原先的筆觸產生過大的改變,而這些若隱若現的筆觸便會製造出屋內彷彿有物體存在的感覺。

13

14

若是希望減弱原先深色筆觸的銳利感，可將顏料重複上色兩次，讓筆觸形狀更模糊。

接著處理門框。門框是砂岩，表面呈顆粒狀，因此要用乾刷的筆觸去表現顆粒狀肌理的細小暗面。乾刷後不急著做下一個步驟，可先處理其他部分，等待這次的乾刷完全乾透，再進行表面的大片平塗，以避免立即的平塗將筆觸洗去的尷尬狀況發生。

15

16

利用等門框顏料乾的時間先做右方招牌白色區域的上色處理。先用淺灰色在招牌左半部上色。

趁著灰色色塊未乾之前，用沾水筆或其他尖銳物在色塊上刮寫，可以製造出招牌上文字的效果。右半部也以同樣手法處理。

● 招牌上方的藍色，文字部分可直接以留白
表示。

● 下半部也以同樣手法處理。右側較明顯的文
字可用沾水筆來表現。

● 其餘較細的線條和文字，一樣用沾水筆來處
理。

● 門框右側寫著「B」字的牌子，直接用藍色
顏料畫出。以上小框框的部分，千萬不要重
複描寫，切記以一次完成為目標，因為一描
再描，只會愈描愈糟。

回頭來處理門框部分。因為要使用類似天空平塗的手法將岩石門框一口氣著色完畢，因此在上色之前務必先將會用到的顏料準備好，首先是門框本身的淺灰色，另外還要準備一點咖啡色，用來表現砂岩上的色擇變化，最後是門框邊緣處影子的顏色，都要在調色盤上事先分區先調好備用。

先在門框上上一層淺灰色，接著在影子處加上一點預先為影子調好的深褐色，如此影子的邊緣呈現柔和狀，效果極為自然。

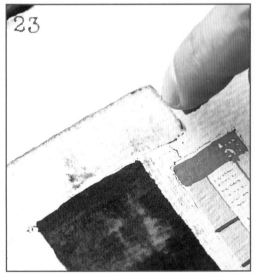

用手沾咖啡色顏料，直接在畫紙上搓抹，可以製造出岩石中特殊自然色調變化的效果。

左右門框以一樣手法處理。先上砂岩的顏色，接著用深色加上影子，然後用手去製造岩石斑駁的痕跡。

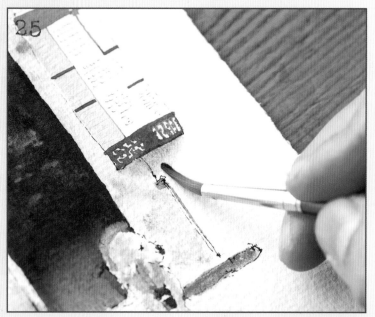

在招牌下方加上影色。先畫出影子的形狀,接著用乾淨的濕筆(微微潮濕即可,切忌以沾滿水的濕筆操作)在邊緣稍微擦刷,製造陰影邊緣模糊的效果,增加空間感。

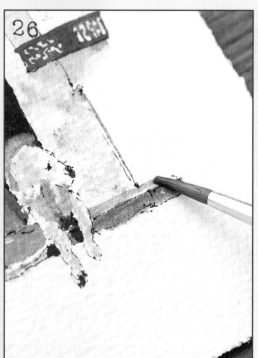

調一個偏橘的土黃色,為底下門檻處上色,前方邊緣稍微留白,表現石頭被人踩踏到發亮的反光效果。

最後幫狗加一點影子,增加存在感。

Finished

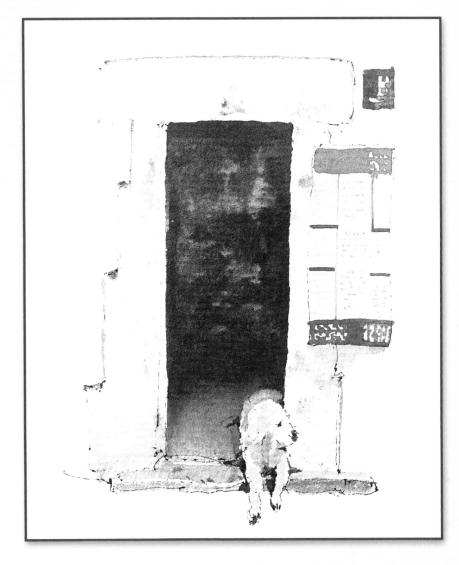

畫面分析

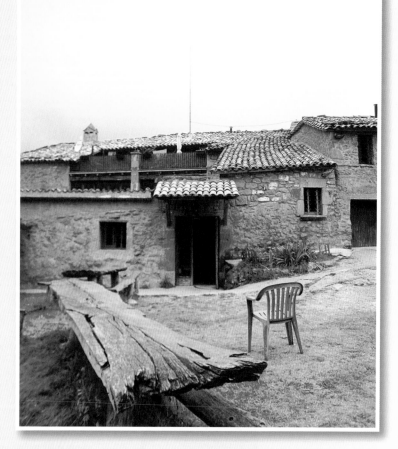

1. 這是一間位在庇里牛斯山上的古老民宿，2011 年的夏天，我們一家人在這裡度過了三天愉快的假期，是個充滿回憶的地方。在這個畫面中，若是沒有前方的原木長桌，則會是一個平凡無奇的畫面，因此，這張大桌子的存在，便是這件作品值不值得描繪的關鍵。而這張桌子的表現重點在於它的方向以及連結畫面前後的透視效果，而它表面的粗獷質感，也會為這件作品以及這個山上的大房子，表現出鮮明的荒野氣息。

2. 另一個重點則是落在建築物本身，石頭房子以及傳統西班牙瓦的建築特色，是這間民宿的表現重點。

線條稿描繪重點

1. 先從屋脊的部分著手，屋脊用不規則的小曲線來表現出鋪滿瓦片的天際線，描繪時要注意天際線左低右高的狀況，這是建築體的結構重點，之後將屋簷的部分勾勒完畢，便可將屋頂的輪廓完全表現出來。

2. 屋瓦先畫出縱向排列的線條，這些線條會呈現出微微的放射狀排列。之後再畫出瓦片橫向彎曲的短線，切忌整齊排列，因此在畫橫向線條時，可盡情亂畫，來表現瓦片排列時的錯落有致的凌亂感。

3. 前方原木桌的描繪重點有三：

a. 木桌雖然很長，但在畫面中它的前後直線距離其實並不會比建築物的總高度要來的高，所以，在這個項目上就出現必須畫得短，看來才夠長的狀況。

b. 透視與向左傾斜的角度。要注意，桌子的擺放是有方向性的，由畫面的正前方向左傾斜往建築體的方向延伸；至於透視的表現，主要是在於前後寬度的差別上，基本原則是近大遠小，因此接近畫面前方的桌面寬度，要比遠處的桌面寬度來得寬，這是在透視表現上一定要掌握並確實表現的。

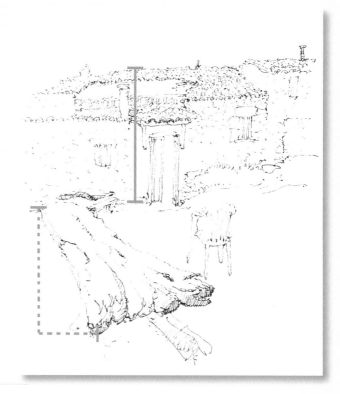

c. 木桌表面裂紋要以粗細變化多樣，色調輕重多端的線條來描繪，這個部分若是以細描慢繪的方式，最多也只會得到一個死板的皮相。通常木紋的裂痕都是從木心的位置，無中生有地細細出現，再一路向外變得明確深刻，這過程需要以粗細變化明確的線條、活潑的筆觸，才有辦法生動地描繪出木紋自然的紋理。

先從天空開始上色。上色前要準備好幾種不同深淺色調的灰藍色，因為天空上半部較淺，愈往下靠近房子顏色愈深。調好顏料後先從淺色開始畫起。

接近下半部時直接換較深的顏色。

接著處理建築體的暗面。用乾筆將畫面中較深色的部分畫出來，包括屋簷和二樓露台內的窗戶等。

用一個較濕的深褐色顏料將大門玻璃部分填滿，留下中間的木質門框稍晚再做處理。

趁顏色還沒乾時，再用更深的褐色在上半段局部地點入顏色，可在玻璃門製造出自然的室內空間層次感。

右邊大門因為是木頭上漆，顏色稍微偏咖啡紅，而且上半部因為陰影較重，色調顯得比較深，因此上色時也可採取大門的著色技法，以獲得自然的明暗變化。

用深藍色加酒紅色來處理木桌前方較深的裂紋部分。上色時順便將筆觸向上往裂紋處帶，如此快速的筆觸，可製造出較自然、接近木頭紋理的筆刷效果，也可增加桌面肌理的對比。

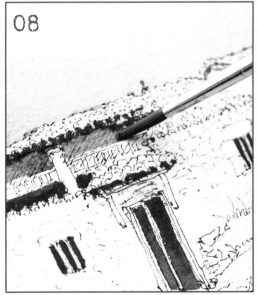

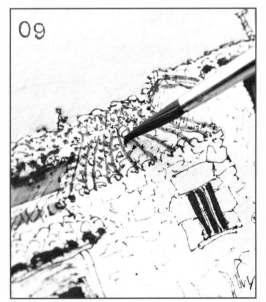

調一個偏藍的灰色來填滿二樓屋簷下的露台，直接填滿即可。如此便完成畫面中的所有暗面。

屋瓦的層次和肌理可以用筆尖沾以深褐色，用輕點、畫半圓弧形的方式來表現屋瓦與屋瓦之間間隙的形狀。

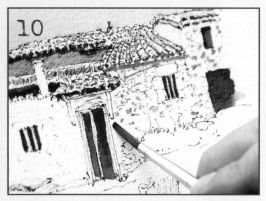

用壓的筆觸左右移動或是輕壓來觸碰牆面，盡量以不同的筆觸來表現出牆面石頭的肌理紋路和質感。

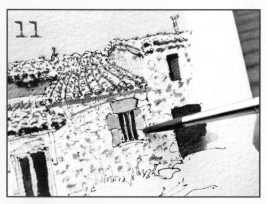

窗框周邊有一些比較完整的石塊，用濕筆平塗的方式來上色。濕筆平塗的方式是適合處理完整塊面的技法。

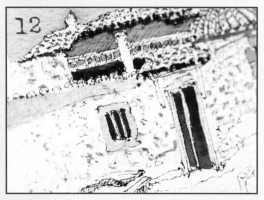

用偏藍的灰色表現左邊窗子用水泥修補過的色調。

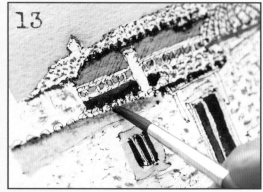

在水泥屋沿下方加點深色的陰影。

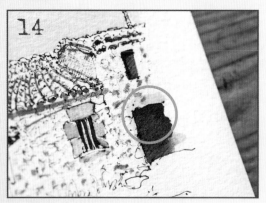

用剛才的灰藍色畫右側大門周邊的門楣（見圖中圈示處）。

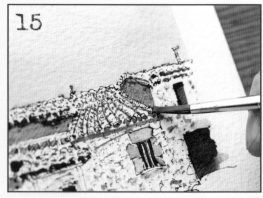

牆面相較於屋瓦顯得比較暗，色調上可以稍微加重一點，可加入些許的土黃與丁點的赭紅以及深藍來調色。

◎ 同樣顏色也可用來畫中間大門的門框。

◎ 牆面的欄杆也用同樣顏色覆蓋，可製造出自然的陰影效果。

◎ 牆面著色時，為了表現石牆的肌理，請用點壓的方式上色，這樣處理出來的效果會有自然的留白。

◎ 左上方的牆面因為距離較遠，需要平緩的效果，因此可以直接平塗，不需要保留任何的亮面，但注意不要覆蓋到瓦片。

◎ 瓦片下方的陰影處著色後，順便就加點稍重的顏色，呈現自然溫和的陰影效果。

用深咖啡色為門口的花圃石頭著色，以平壓、
拖的手法為花圃的石頭製造肌理。

以深咖啡色加綠調出的墨綠色，在花圃的表
面著色。

木板的顏色是帶點藍色
的淺灰色。著色的重點
在於將畫筆下壓，筆身
平貼於紙張之後直接往
下帶平塗，如此可以得
到一個乾爽均勻，並且
參雜著漂亮留白的色
塊，這樣的著色結果正
適合桌面乾裂的紋理。
這個步驟千萬不要用筆
尖著色，因為筆尖只會
做出飽滿的色調。

◉ 趁顏料未乾之前，用沾水筆（或尖銳物）刮出木紋。

◉ 色調上可以做點濃淡的變化。

◉ 等牆面顏料乾了之後，用一個帶點土黃的色調把覆蓋平塗整個牆面，如此可以將牆面以一個色調統一，又可保有肌理的表現。

◉ 趁牆面顏料還沒乾時，在門框處再上一次暗沉的灰色，可製造出門廊下自然溫和的陰影。

前方水泥地用灰
藍色的色調平塗
表現。

黃土地顏色用土
黃色加一點橘紅
色（才不會顯得
太乾黃），完全
平塗即可。

趁濕，用沾水筆刮出雜草的樣子。

用一點綠色稍微點綴一下。

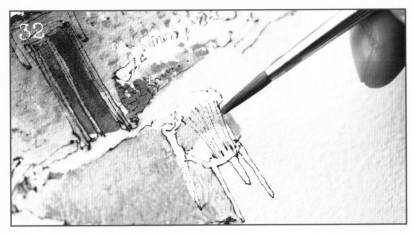

◎ 椅子與黃土地有部分重疊，在以土黃色著色時，可直接覆蓋。

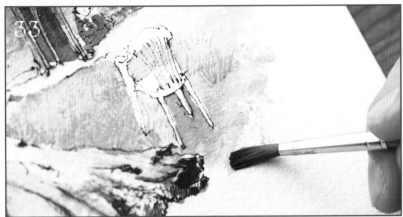

◎ 畫面邊緣的地方用筆肚壓搓，製造出顏色漸淺且不規則的毛邊，達到畫面漸漸收尾的效果。

◎ 最旁邊直接用畫筆勾勒一些雜草的形狀。　　◎ 用綠色點出桌下的綠色草叢。

緊接著用沾水筆勾勒出一點草的形狀。

木板下的部分顏色較重，下半部則直接用畫筆畫出雜草的形狀即可。

椅子部分直接以深綠色上色。

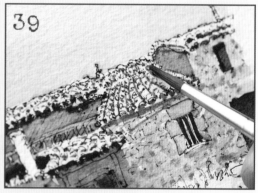

屋瓦幾乎沒有完全平塗覆蓋的顏色，以橘色部分上色就可以了，藉此表現有白有橘的真實色彩，同時可以保有屋頂明亮的視覺效果。

用一點帶土黃的綠色稍微補一下花圍上的綠葉，不需要完整覆蓋。

用沾水筆描繪天線，一筆完成，要大膽。

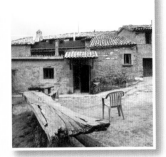

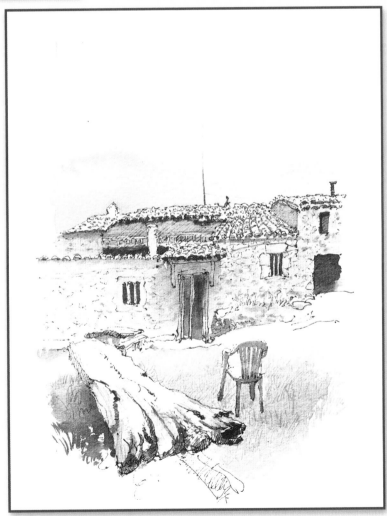

Finished
- - - - - - - -

中階練習：小教堂 (Ermita de Sant Serni)

● 畫面分析

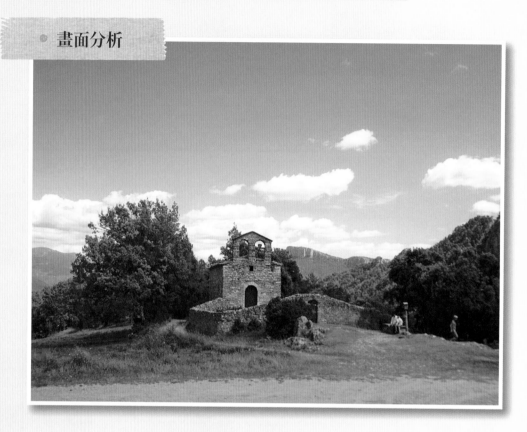

1. 這是一個主要以樹木以及山林為重點的畫面，但在畫面中間又有一棟造型獨特的小教堂，尤其是它那依地形起伏的小圍牆，這幾樣重要元素的組合，為這件作品的完成提高了不少難度。

2. 在構圖上來說，本次示範所面對的對象物，從前景的草皮、中景的樹木與小教堂，到背景的遠山，都是呈現平面排列，沒有空間交錯或複雜透視的問題，因此構圖是這次的示範中較簡單的部分。

3. 另一個在技術上較為棘手的就是天空雲彩的描繪，第一是天空藍色的部分有上下漸層的效果需要表現之外，第二就是呈現分散塊狀的點點白雲，這兩項在天空表現的需求加總起來，為描繪技術帶來極高的壓力，所以這次的示範重點可以放在樹木以及天空雲朵的表現上。

線條稿描繪重點

1. 就如同之前所敘述的，本作品的畫面結構其實並不複雜，是以平行的構成一層一層向後排列，因此，若是將中景部分的物件畫好，其實就可將畫面的前中後一次區分清楚。所以，構成中景的小教堂、左側的大樹，以及右側的樹林，就成了線條稿描繪的重點。

2. 左邊的大樹以及右邊的樹林，在描繪時需要仔細地將樹葉群的明暗以及小團塊的區分表現出來，至於小教堂則是以描繪石頭屋的技法來處理即可。

3. 至於前景的草皮，以及遠景的高山都只需要使用輕鬆明快的線條，以不拘膩於細節的方式描繪，如此，便可以在前中後景的重點上做有效的表現。

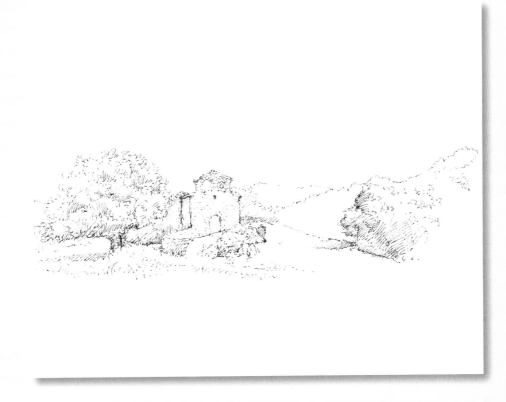

上色示範

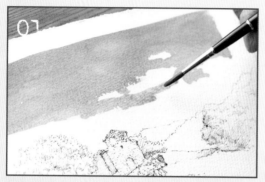

先從天空開始上色，事先調好大量的藍色，做天空的大片平塗，愈往下色調會愈來愈淡。畫天空時要同時處理白雲，可以邊畫邊把白雲的位置留白出來。

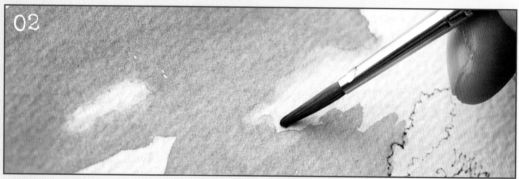

用乾淨、稍微帶一點水的筆將白雲的邊緣推開，做出模糊的效果。切忌沾太多水，水分愈多效果愈糟，四處亂流的水分會毀掉整張畫。通常，在著色完畢之後，還會有大約十分鐘左右的定色期，在這十分鐘左右的時間內，塗上的顏色在完全乾燥之前並不是十分的安定，因此可以利用這段小小的空檔來對於色塊做額外的修改，這也就是為什麼我們可以氣定神閒地在為藍天著色時，留下邊緣銳利的雲朵形狀的原因，因為我們可以在為藍天著色完畢後，再對雲朵修邊即可。

接近背景山峰處的大團雲朵，有向下漸暗的色調變化，我們可以從雲與山頂交界的深色開始向上著色，在進行到雲團中段色澤漸淡的區域時，可用手稍微抹開，製造混濁模糊的效果，這個混濁模糊的效果是下方雲團立體感是否具足的關鍵。若是手指操作效果不理想，千萬不要忘記還有一小段定色不穩定的時間，用筆還是可以再修改出理想的模糊效果，但不論用畫筆或手，這種推開的效果最好盡快完成，結果會更好。

接著處理建築體的暗面以及亮面的肌理。這裡可以用深藍色加深咖啡色乾刷暗面處。

大樹底下以及樹葉團塊下的暗面也以同樣色調處理，若是需要偏綠的色調，先從加入藍色以及土黃色著手，此時切勿直接加入綠色。

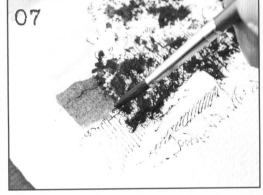

大樹上方的暗面可以用按壓的方式來表現，這個按壓的筆法不會產生完全上色全面覆蓋的結果，反而可以輕鬆製造出紋路自然的筆觸以及肌理。

用一點藍色調出偏藍的綠色色調，以濕筆平塗為遠方的山脈上色，這種無差別的全面性平塗，特別適合遠方背景的事物。

中間山景的部分，因為有岩石懸崖的露頭，所以適合用稀釋過的墨綠色以按壓的方式，在山脈上做不完全上色，留白的部分稍後再補上岩石的色澤即可。另外右側的樹林也可利用墨綠色，以點壓的方式為樹林的暗面著色。

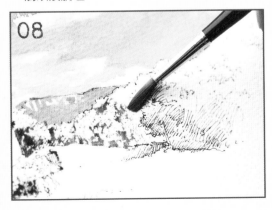

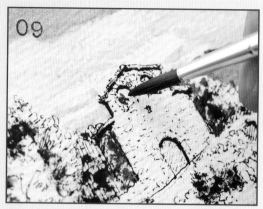

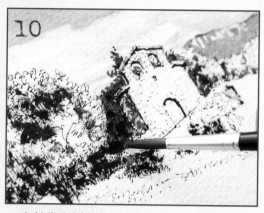

◎ 教堂鐘塔位置後方的綠色直接用畫筆點出即可。

◎ 在教堂左側與大樹中間陰影中的樹叢上一層深綠色，藉此產生一個可以隔開教堂與大樹的有深度的空間。

◎ 在原來的深綠色稀釋後加一點黃色，便可調出較明亮的綠色調，用來畫右側樹林的亮面色調。

◎ 靠近教堂身後處的樹叢因為位於教堂的陰暗處，因此可以施用厚重的綠色，藉此在教堂明亮的右側製造出明確的對比與空間感。

◎ 調一個較濃的綠色來上右側暗面。最簡單的方式是直接平塗，若效果不好，可以改用整個筆身以壓、拉的手法來處理，可製造出塊狀的暗面肌理變化。注意不要用筆尖，否則只會畫出線條，無法呈現塊狀的效果。

用原來的濃綠色調加一點黃色（變淺），用來處理左邊草地接近後方森林處的地面陰影的色調。接近大樹的地面處則可以稍微加重顏色，製造明確的陰影。

用一個較明亮的綠色來畫前方草地。以稍微活潑快速的手法把顏色往旁邊帶，有些微的飛白效果更好。

在某些層次較為明亮的地方，用乾筆吸掉一點顏色，增加明快感。

用一個稍微偏土黃的色調（加入些許的橘色）表現右側的黃土地。

趁綠色還沒乾時，用一個較重的色調畫出大樹的影子。

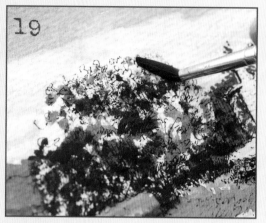

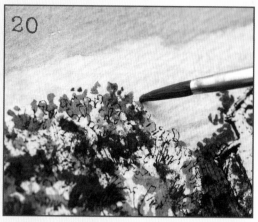

用畫陰影的墨綠色加一點土黃色，調出明亮 的綠，以按壓的方式為大樹的亮處上色。

大樹邊緣用筆尖做細節的修飾，點出些許的 葉片形狀。

調一個偏橘、有點濁的顏色，塗在大 樹的暗面和遠方山景處，可以增加一 點色彩變化的效果，可為整張都是綠 色的圖帶來一點色調上的平衡。

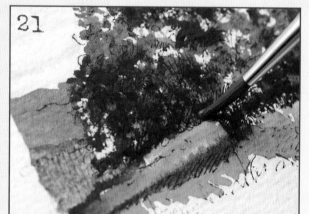

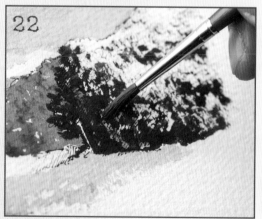

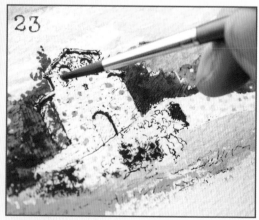

同樣地，用一個帶點濁的淺藍色在右方樹叢 的暗面上色，使暗面呈現不同色調。

用剛才黃土地的顏色以點的方式表現教堂岩 石牆面不同石材的不同色調。

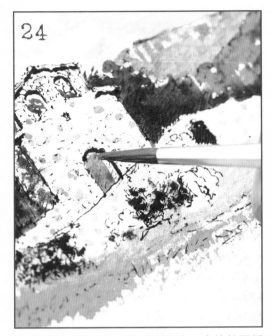

24

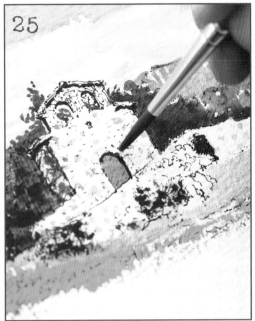

25

將赭紅色稀釋後直接塗在門上，會使整個偏綠的畫面有明亮、凸出的視覺焦點。

用稀釋過的土黃色在門框處，依照石塊排列的狀態，做點狀的上色。

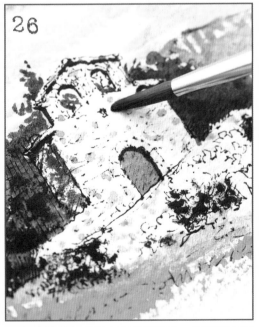

26

27

用淡淡的灰色點在岩石牆面上，表現出不同石材的色澤。

剩下樹叢的留白處，用明亮的綠色，以按壓的方式上色，不用完全塗滿，留下些許的小白點以顯示葉片的細碎反光。

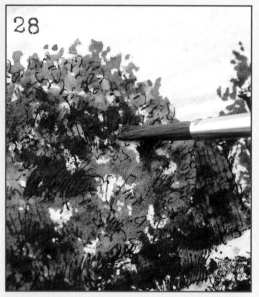

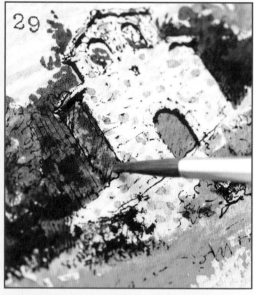

若是仍然有過多的留白，可以用 SAP GREEN 加最淺的黃色，調出一個明亮的綠色，用來蓋掉大樹上過多的留白。

用一個稍微偏紅的顏色在房子暗面處上色，可以在綠色中製造一點平衡的色調。

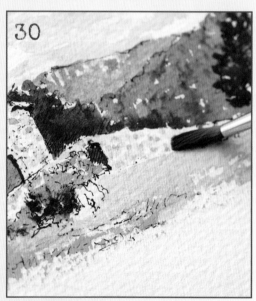

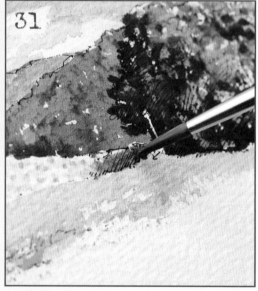

教堂的牆面一般會直接用土黃色，但這樣會顯得太黃。可以在土黃色中加入一點橘色（因為土牆通常多少含有一些鐵質，帶點紅色調），以平塗的方式上色。注意不要只用筆尖，會畫不出好看的筆觸。

最後在右側靠近樹叢下的暗面加點深褐色，表現陰影的感覺。

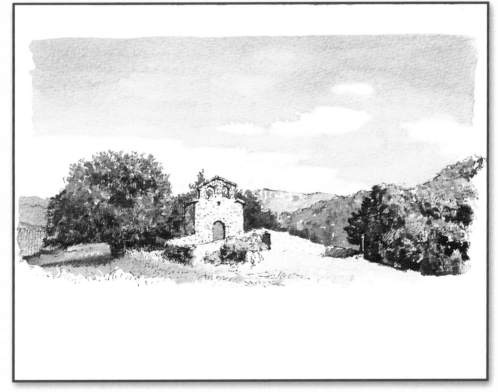

Finished

中階練習：石頭屋 (Tossa de Mar)

畫面分析

1. 石頭屋的前方空間整個呈現由右下朝左上傾斜的狀態。首先是彎曲的花圃以及傾斜的路面，這對於整個畫面的透視構成有決定性的功效。其次是停放的車輛，除了車身傾斜之外，最重要的是車頭小車尾大的透視效果，尤其是第一輛車一定要將這個透視明確地表現出來。

2. 雖然石頭屋也是被歸類在由右下向左上傾斜的部分，但請注意，它的兩個屋簷卻都是由右上朝左下傾斜，最容易被誤判的就是一樓的屋簷；另外就是在屋子的暗面處，上排窗和下排窗橫向連結的傾斜角度互不相同，上排朝右下，而下排朝右上傾斜。

3. 背景多棟的建築物以及山上大排的社區，只需要以簡化的幾何形表現即可，切勿花費過多心力描繪。請記住，這不過就是背景而已。

線條稿描繪重點 🖋

1. 紅色汽車的方向注意要落在房子與路面的傾斜延伸線上。

2. 畫汽車輪胎時，同一個輪胎，前半部跟後半部的露出比例並不相同，前半部會露出較少，後半部露出較多。

3. 以畫好的汽車為基準來確定石頭屋的相對位置，描繪屋子結構時要注意之前提到的屋簷以及暗面窗戶的問題，房子窗戶要先畫窗口，再畫出周圍的石頭窗框，至於牆面的岩石則以輕微的圓弧狀線條帶過即可。

4. 切記右後方山坡上的建築物不需要描繪得太仔細，大致以簡單的幾何形帶過即可。

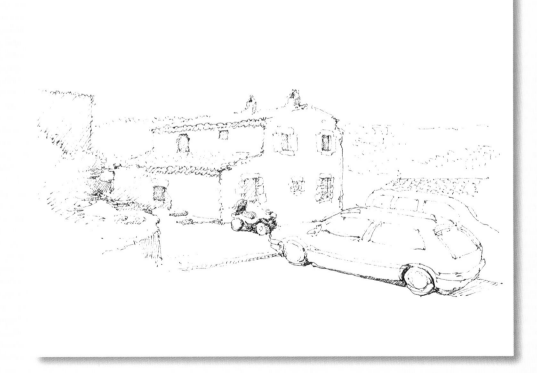

上色示範

在做天空的上色處理之前，先調好大量藍色顏料準備。首先用乾淨的筆沾水，畫在右側白雲的邊緣地方，做好隔離。這層濕潤的地帶是為了要讓接下來向下畫的雲團暗面的顏色由此開始並產生模糊的效果。

接著用一個稍微髒的灰色，在剛剛沾水處的下面將顏色往下畫，用來表現雲層下半較灰較暗的部分。

用乾淨的乾筆將沾水處上方邊緣稍微抹開。

天空的部分從左側開始平塗。

164

⚫ 畫到沾水處上方邊緣時直接稍微覆蓋過去，
　 如此就能產生渲染以及模糊的效果。

⚫ 最後用乾淨的乾筆把水跟顏料的交界處稍微
　 修飾一下，讓暈開的效果更柔軟自然。

⚫ 接著處理暗面。左側建築物跟
　 樹叢比起來屬於前方接近邊緣
　 的位置，若在畫面上要做出前
　 景與中景 (旁邊的石頭屋以及
　 前面的灌木叢) 明確區分的效
　 果。可以在上完牆面顏色後，
　 用一個較重的顏色，如酒紅
　 色，在牆面與樹的交界處稍微
　 上色，使交界處更明顯。

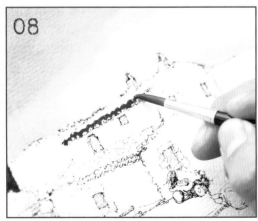

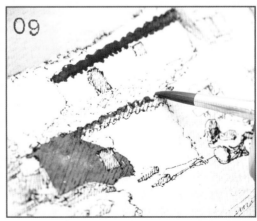

⚫ 用赭紅色加一點土黃色，將屋簷下方的影子
　 畫出來。

⚫ 畫出牆面上以及屋簷下的影子。

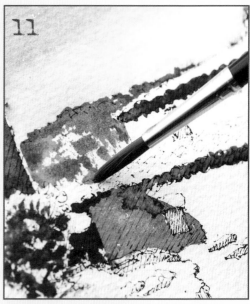

用深藍色加深咖啡色，調出一個厚重的色調，用來為樹的暗面著色。注意保留樹的頂端顏色稍亮的部分不要上色。

用深色調加綠色（SAP GREEN）另外加上一點土黃色（增加明亮度），用來為後方的遠山上色，可以為山坡上的建築群保留一些留白，留待之後再處理。

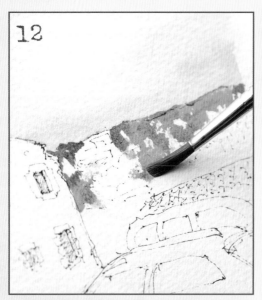

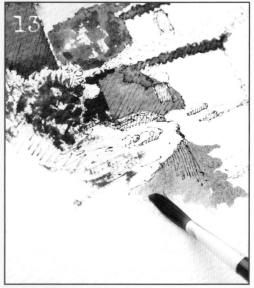

右側的遠山用同樣色調上色。畫的時候不要受到山上建築物的限制，用畫筆大膽去壓，最後再來調整即可，剩下多少的留白再當作建築群處理。

前方陰影用深灰帶點藍色的色調（深藍色加深咖啡色加淺藍色）來平塗處理，水分可以多一點。

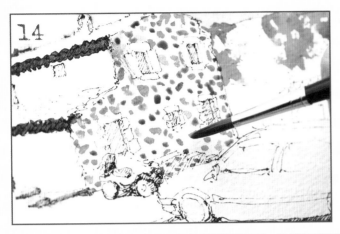

接著處理最大的暗面：石頭屋右側的牆面。在做暗面處理之前，要先把牆面石頭的豐富色調表現出來，用各種顏色大膽地在牆面上點畫，之後會再做第二層的全面覆蓋。

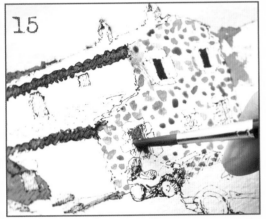

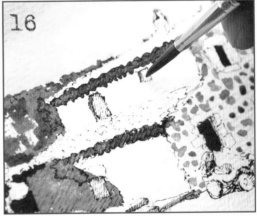

⊙ 等牆面顏料乾的時間，可以先畫窗戶的深色處。可以用一個較深的綠色直接塗滿。

⊙ 把二樓窗戶上緣的陰影畫出，以表現出窗戶的深度。

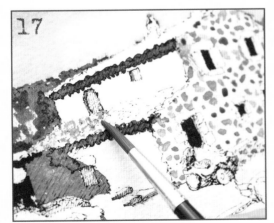

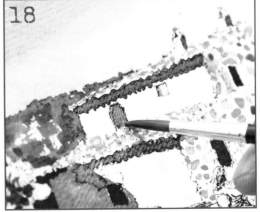

⊙ 用帶點橘色的色調畫屋瓦。將筆吸乾一點，用點搓的手法上色，試著保留一點留白。

⊙ 以使用稀釋過的赭紅色，把窗戶填滿。

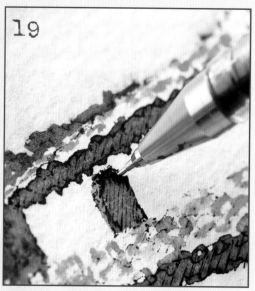

19

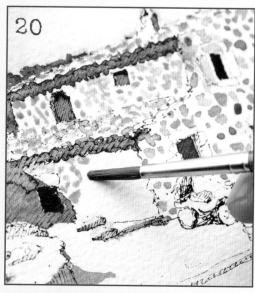

20

用簽字筆直接在上方為陰影加上強調的深色，強調陰影的效果。

牆面亮面的部分一樣用筆尖點出石頭的顏色。在此用色就不能像右側暗面牆面那麼大膽，需要表現出較為統一的色調，此處亮面在之後第二次覆蓋的色調會比較淡，因此石頭的顏色表現要較為寫實。

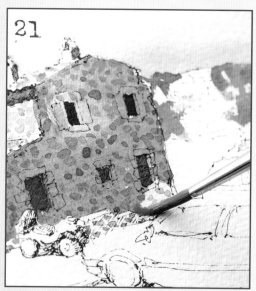

21

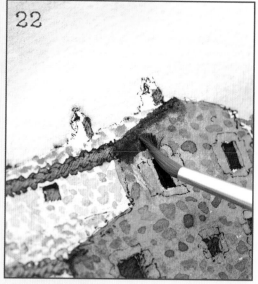

22

以土黃色為主，加入一點赭紅色和淺藍色，調成一個暗面的色調，直接整個覆蓋在屋子的暗面（注意必須確定第一層點點的顏料已完全乾了）。

趁著這次的顏料未乾之前，在屋簷下方處加入更暗沉的色調，畫出自然的陰影效果。

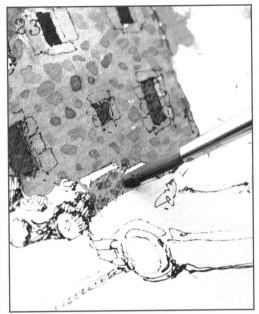

車子上方的小短牆還有一小片暗面，上色時要保留短牆厚度的亮面（見圖中圈示處）。

將土黃色加一點橘色，盡量稀釋後用來為左邊的牆面上色。以整枝筆壓平的方式平塗，沒塗到就算了，保留一點空白。

用剛才畫暗面牆面的顏色，以乾刷的方式在前方地板上左右隨意塗抹，以自然的筆觸營造石頭地面的質感。

用剛才亮面牆面的顏色，在車子上方小短牆的留白處補一點亮面的顏色。

將亮面的顏色再稀釋後，用來畫左前方花圃的亮面，以及最前方的砂石地板。

汽車上色時要注意金屬會反光的特性，而製造反光效果最好的方法就是飽滿的色澤搭配上簡潔的留白。

在車底影子處畫上飽滿的暗色，如此可以製造出陽光充足的視覺效果。

最後用手將影子的尾端處稍微向回推，製造自然的漸層。

車窗用不同深淺的暗灰色來著色，除了可以增加層次感之外，也可以表現出車窗對於天空的反光。

後方車子用帶點深咖啡色以及丁點深藍色的紅色來上色，以表現出紅色車身的暗面。

⊙ 車子後方底部加一點同樣的深紅色，當作後
　方車子車頭部分的暗面色調。

⊙ 用深咖啡色畫出車後的屋瓦，以點狀筆觸處
　理，不需要做太細緻的表現。

⊙ 用稀釋過的土黃色，在後方
　山上的建築群中，挑選建築
　物的暗面，隨意做幾何形的
　點畫，呈現建築物明暗分明
　的感覺。

⊙ 等屋瓦暗面顏色乾了之後，用一個較明亮且
　稀釋過的橘黃色調為亮面上色。

⊙ 後方汽車的窗戶顏色不用太重，以淺灰色直
　接平塗即可。

38

39

- 沙灘摩托車前輪下方和座椅上都有反光,這
是表現的重點,這幾個反光除了可以恰如其
分地表現出塑膠車殼的質感之外,另也可以
明確表現出車體結構的轉折,因此上色時要
適度、準確的留白。

- 用帶點土黃的墨綠色在左側草地和植物處
上色。

40

41

- 用較深的綠色處理植物的暗面,可以保留一
些留白。

- 最後用比較明亮的綠色點出樹的明亮處,製
造層次和立體感。

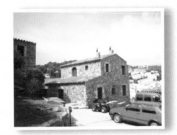

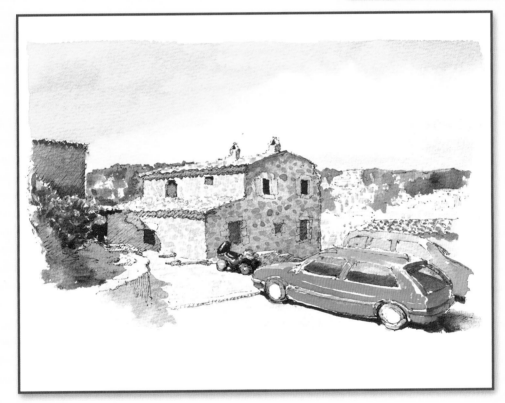

Finished
- - - - - - - - -

高階練習：東北角海岸

畫面分析

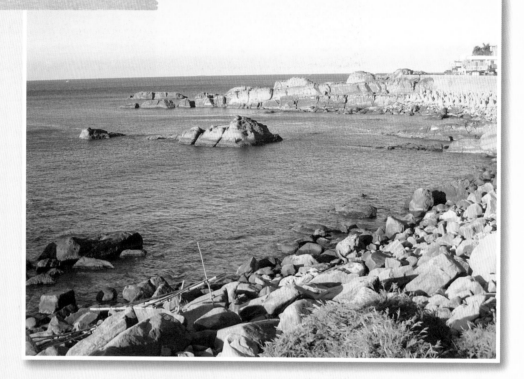

1. 位於東北角的一個不知名的小海灣。在構圖上，海岸線由左下角向右上延伸，之後以幾乎水平的角度突出在藍色海面上。藉由此海岸線的勾勒，可同時形塑前景海灣大致的樣貌。

2. 另外一個畫面的重點在於，由於這是一個下午太陽開始偏斜的時刻，物體的光影也因此開始產生明確的明暗對比，這樣的狀況尤其以前景的海岸以及海灣當中的小礁岩最為明顯，這些光影是在描繪線條稿時便應該清楚表現的重點。

3. 最後一個值得注意的是海水的色調是深藍中偏綠，這項觀察的心得應該在調色時細心地實踐，才不會產生色調偏離的狀況。

線條稿描繪重點

1. 我們可以先從後方海岸線的石塊開始線條稿描繪的工作。石塊的描繪首重亮暗面的輕重線條表現，尤其在勾勒暗面時，務必畫出清楚的陰影面積（以本圖為範例，陰影都位在物體的右方）。

2. 右下方石塊的勾勒重點在於描繪陰影，而不是仔細去描繪石頭的形狀，因為這張圖表現要成功，主要在於是否能成功掌握「陰影的形狀」，而非「物體的形狀」。只要把陰影的形狀描繪出來，畫面中的亮面就會自然呈現。至於海水的部分，就交給顏色來處理了。

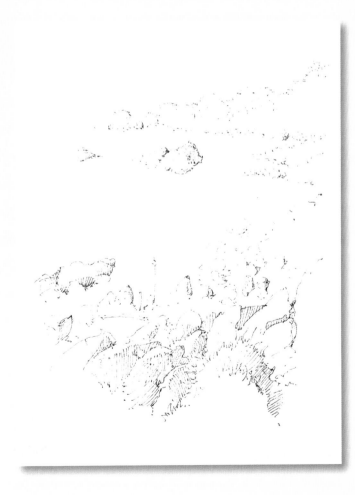

● 先從天空開始上色。準備好大量的藍色顏料，以平塗的手法著色。

● 在中間和右邊雲朵色彩較淺的地方稍做留白之後，用乾淨的乾筆在藍白交界處稍微搓一下，讓雲朵與藍天交界處呈現模糊的感覺。

● 用吸水紙稍微壓一下，可以在藍色天空的位置製造出細微的白雲的效果。

● 最後用乾淨微濕的筆在剛才吸去藍色處稍微搓擦一下，營造帶有一絲絲白雲的藍天。

● 調一個較深的藍色（可以加一點紫紅色），用來畫天邊的海水。先從海平面的地方下筆，切記要盡量畫得平一點，因為是海平面。

● 靠近石塊邊緣的地方用筆尖去處理細節。

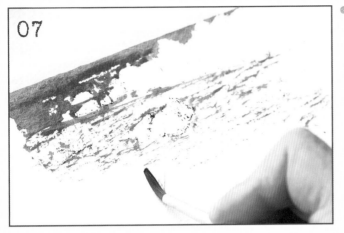

以同樣的深藍色在海灣當中，開始用橫向乾刷的筆觸，將海灣中的波紋表現出來。在乾刷波紋的時候，可以保留一點留白，製造反光的波紋效果。上色時用平壓的手法平塗，將筆毛平貼紙面輕輕來回刷過，就能成功製造出波浪的效果。有時可以稍微拉高筆尾的高度，加大筆頭和紙張的接觸面，畫出較為明顯的線條。最不建議用筆尖去描繪波浪，如此一來形狀會非常刻意也不自然。

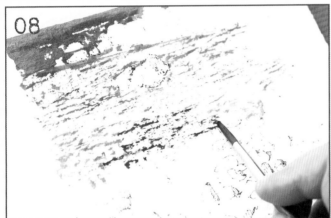

以上平壓的效果主要在呈現海浪的背光面，屬於大海的暗面，因此很適合用較暗的藍色調來畫。到此，大海的第一階段就算完成了，等顏料乾之後，就可以做第二階段大海亮面的處理了。

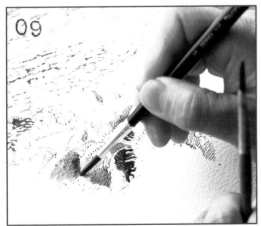

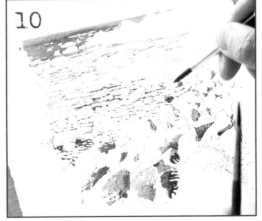

趁著等海水顏料乾透的時間，先做石塊的上色。準備兩枝筆，分別用不同色調的深色來處理岩石的暗面，藉以表現色調上的多樣性。

遠處的石塊也先把暗面部分畫好，只要處理好暗面，亮面就能自然呈現，畫面的重點也就隨之凸顯出來了。

下方植物的部分，先以筆尖切入的方式把植物頂端的形狀畫出來。

接著再將深色帶入岩石下方色澤較深的暗面部分，岩石暗面處理告一段落。

大海亮面的色調有兩種，一種較亮（天空色澤的反射），一種較暗（位於波浪下方處的陰影），因此要先分別調好兩種不同深淺的藍色。先從較亮的部分開始畫，直接平塗即可。不用完全覆蓋，可以保留一點留白，作為海面上最閃亮的部分。

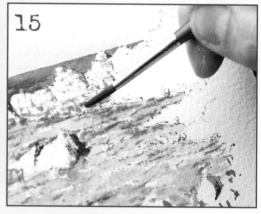

深淺不同色調的稀釋過的藍色交替使用。岸邊竹竿的部分直接空出來就可以了。

調一個帶點橘色的土黃色（一定要加點橘色，因為岩石中一定含有鐵的成分），用來為岩石著色。

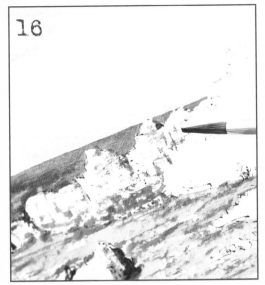

16

用乾筆在岩石上乾刷，以製造岩石的肌理。乾刷的方向可縱可橫，藉此表現岩石層自然的層次。

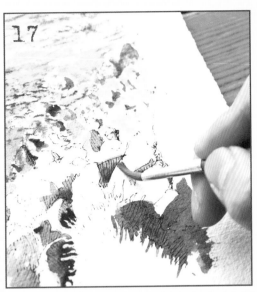

17

接著用土黃色加橘色，調一個較明亮的色調來處理前方海岸上石塊的亮面。不用刻意要塗滿，保留一點留白。比較凌亂的石塊表現可以用點、壓的方式來畫，盡量避免平塗，平塗會讓畫面顯得死板。

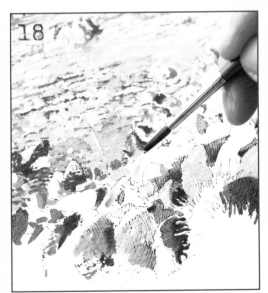

18

畫石塊時要不斷做色調的變化，例如有的石塊用比較紅的色澤來表現，藉以增加岩石色澤的鮮豔度，讓畫面更豐富。切忌只用一種顏色來上色，如此只會畫出一成不變的畫面。

19

回頭來做大海的最後處理。調一個很淡很淡的藍色，以扁筆在海面上淺淺地覆蓋一層，讓原本的留白反光處可以降低刺眼的感覺，也可藉此讓岩石的效果表現得更明顯。

用橘色加紅色稀釋後調出一個淺淺的明亮色調，在岩石表面直接覆蓋，如此一來會讓岩石看起來有種受到夕陽照射的感覺。

用深色以點的方式將岩石右側或是下方的影子畫出來，讓光影表現更加明顯。

右上角的建築物以幾何形狀的筆觸稍微點出即可。

最後用簽字筆把竹竿的陰影畫出來。

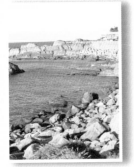

Finished

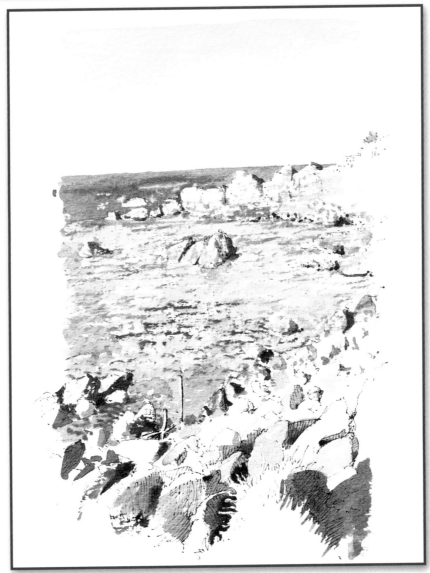

高階練習：塔城 (Tossa de Mar)

畫面分析

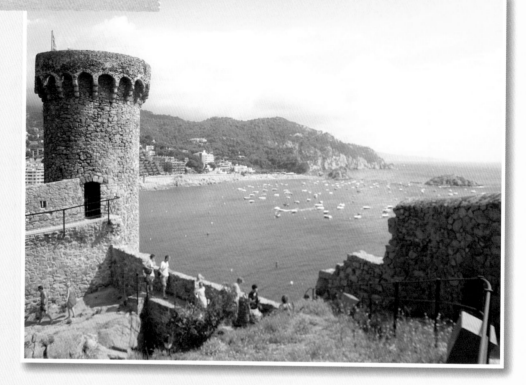

1. 這件作品的構圖基本上與東北角海岸一圖有類似之處，只是前景的走向相反，而且前景的複雜程度增加許多。這是一個建築在海邊崖頂的古代瞭望台，石造建築以及明確的光影是這個前景表現的重點，至於遠山以及雲朵的組合，已經在前幾次的示範中頻頻出現，相信應該已經不是個難以達成的目標。

2. 中景的海灣出現了一個小小的難題：海中的點點帆影。這些大量出現的遊艇是反應出這個地中海小鎮夏季旅遊業發達的一個重要的證明，但也就是這些白色的小點點，造成了海灣著色時會變得極端混亂的主因，而這個海灣著色平順並且同時也可以表現出大量白色遊艇的技法，是這次示範的另一個重點。

線條稿描繪重點

1. 本次的示範在線條稿的部分，可以分為前景與遠景，中間的海灣部分保留空白即可。

2. 前景的勾勒可分作瞭望塔以及向右側延伸的城牆遺跡兩部分來進行，首先，在瞭望台的描繪要試著將它圓筒狀的立體感表現出來，重點有二：

a. 瞭望台頂端以及頂端下緣的弧度，要表現出微微向上彎曲的弧度。

b. 瞭望台左右的明暗清楚，在勾勒塔身石頭形狀時，可在左側加重筆觸，以強調暗面的效果之外，還可以在亮暗交接的區域更加重筆觸，強調此區域的厚重色調，如此更可以凸顯塔身圓筒狀的立體感。

3. 向右側延伸的城牆遺跡的描寫重點側重於幾何造型以及中段整體向右下傾斜，右段整體向右上傾斜的戲劇化轉變的特點掌握，另外城牆的明暗區分也是在勾勒線條時應該要確實掌握到的要點。

4. 最後在遠景的描繪，重點在於山勢以及山脈重疊的肌理描繪，而山上的建築物的出現，往往都與山脈的走向相關，但不論是遠山或是海灘，遠景的描繪都必須要以輕巧不拖泥帶水的筆觸完成。

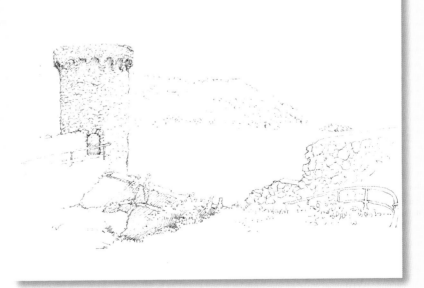

● 上色示範

天空分為兩部分，上半部的藍天和下半部的白雲。先在藍天與白雲的交界處用乾淨的筆上一點水，接著再上色上半部的藍天，讓下半部與白雲產生自然地融合。

畫完藍天後，把筆稍微吸乾，以往內乾刷的方式將少量的顏料往裡帶，製造淺灰色卷雲的效果。

左邊雲層下方色調濃重，可以用藍色加點咖啡色，稀釋後有點髒的灰色調來上色。

中間山頂上和右邊的卷雲部分用藍灰色濕筆快速刷過，上一層薄薄的顏色以及卷雲般的筆觸即可，如此，天上雲朵的部分完成。

接著處理瞭望塔左半部暗面的部分。調深藍色加深咖啡色，以平壓的手法畫出塔牆表面石塊堆砌的肌理。

也可加入一點橘色，改變色調。不用完全填滿，保留一點留白。試著想像你正在將石縫間的陰影填滿，才不會陷入一個無意識亂畫的局面。

用土黃色加橘色，以稍微平壓的手法畫左下方的石牆肌理。不要用筆尖，而是將整枝筆平貼紙張，以觸碰的方式來上色，可以表現出自然的石頭質感。

以乾筆處理暗面時，可以偶爾改變筆毛接觸紙張的角度，以呈現不一樣的效果。

右側的石牆因為已經用線條勾勒出石頭的形狀了，因此上色時可以用筆尖稍微加強石縫中的陰影就可以了。

我們可以在瞭望塔以及石牆的陰暗面肌理都告一段落，等待暗面顏色全乾的這段時間，來處理海水的著色問題。海水的部分就使用直接平塗的技法，小船可以用橫向快筆自然留白的方式來表現。畫的時候速度要快，筆觸才不會過於呆板或單調，千萬不要為了留白而拖慢了下筆的速度。至於能留下多少小白點就算多少，如此既可以完成海面平塗的工作，又可以在海面上留下遊艇白色的身影，正可謂一舉兩得。

愈靠近城堡海水顏色愈重，色調上可以稍做變化，不要一個顏色畫到底。

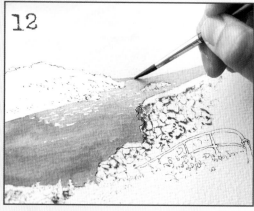

用一個稍淡的藍色把極遠處的山畫出來。

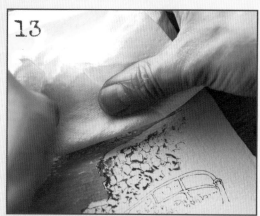

接著用吸水紙吸一下。

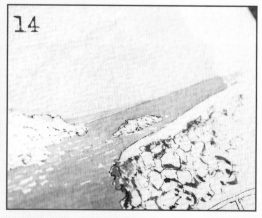

如此一來，遠山就會呈現出淡淡、朦朧的自然效果。

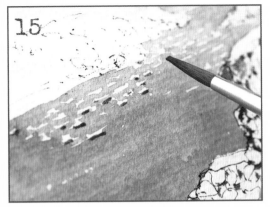

用深色在船的下方加上陰影，增加船隻的立體感。但不必每艘船都點。

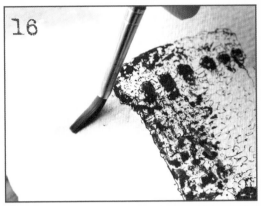

接著處理左後方的山景。先在山頂和白雲的交界處上點水。

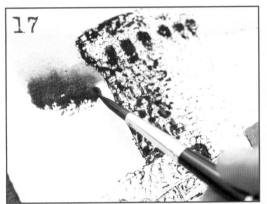

接著畫上山的顏色，如此一來就能完美呈現山頂與白雲交界處模糊不清的朦朧效果。

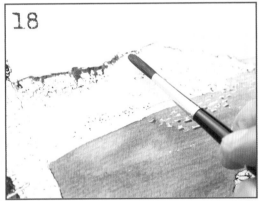

用同一個顏色，以橫拖的手法畫右側的山景。

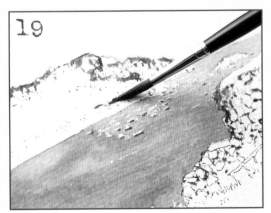

最右側和下方靠近海的部分，要改以壓的方式來上色，同時適度留白。

用深綠色，將筆橫躺來畫，可以製造出山上植被的效果。

趁山景顏料未乾先畫城牆。用酒紅色加一點
藍色和橘色調出深咖啡色，用來畫城牆的暗
面。完全平塗即可。

換一個深一點的色調畫下半部的城牆。

右側的城牆一樣用平塗的方
式，色調上比較重，可以適
度做點變化。靠邊緣處直接
用壓的方式來處理。扶手部
分直接留白即可。

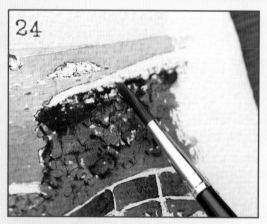

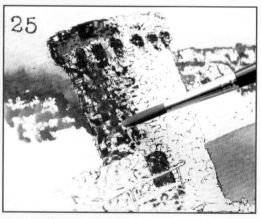

用一個較重的顏色在上方岩石明暗交界處稍
微補一下，以增加立體感。

以土黃色加一點深藍色，用來上色石塔的暗
面。直接平塗並保留適度留白。

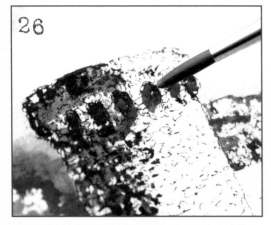

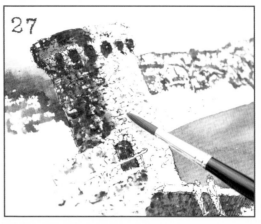

⊚ 窗戶的地方有個斜角度的影子，要表現出來。

⊚ 用偏土黃色的色調，以稍微吸乾的筆來增加石塊表面質感的變化。

⊚ 用土黃色加橘紅色，稀釋後變成一個淡淡的色調，用來處理中間圍牆的部分。上色後整個畫面感覺會比較明亮。

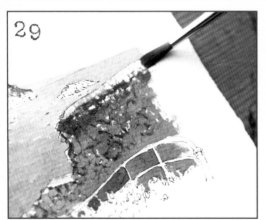

⊚ 右側城牆處把筆壓平直接拖曳，呈現自然的筆觸。

⊚ 用同一個顏色畫遠方的沙灘和山腳處露出的岩石。

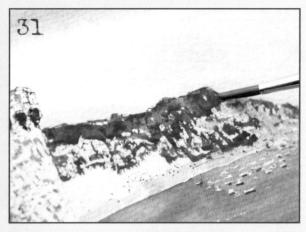

將深藍色加土黃色，再加上綠色（SAP GREEN），以較濕的筆來畫山上的植被。直接整片塗滿，保留些許空白做建築物的表現。

用一點橘色畫出山上的建築物。

以較深的色調為建築物點出窗戶。

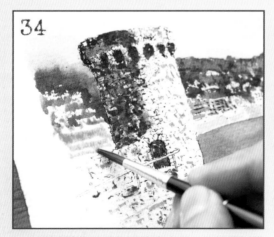

左側建築物用同樣手法來表現。切記要以幾何形狀來呈現。

用深色將小海島的暗面表現出來。

36

用同樣顏色點出沙灘上的人。

37

塔牆的亮面先以土黃色加橘色，用壓的方式
一塊一塊地畫，不用完全塗滿。

38

接著將橘色加上黃色，調出一個非常亮的色
調，稀釋後以點、壓的方式填滿整個塔牆的
亮面。

39

用紅色在一些船隻的地方補上一點顏色，增
加明亮的效果。

用綠色以按壓的方式畫出前方草地，邊畫可邊做色調上的變化。

用硬筆在剛畫好的地方刮一下，製造雜草的肌理。

最後補上土黃色。如此草地就算完成了。

在遊客身上點綴一點顏色，可增加畫面的豐富度。

前方植物的顏色並不明顯，可以刻意保留一點留白。

最後以較重的色調將暗面明顯表現出來就可以了。

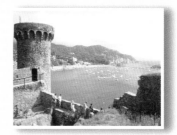

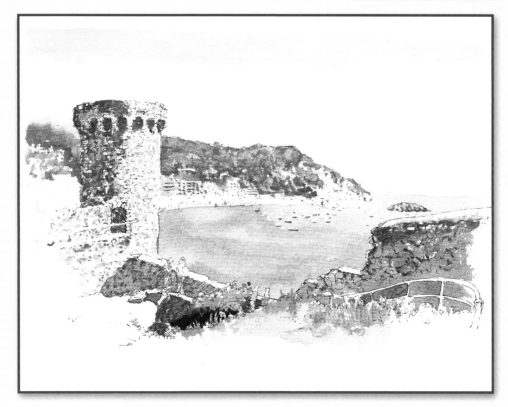

Finished
- - - - - - - - -

高階練習：雙溪

畫面分析

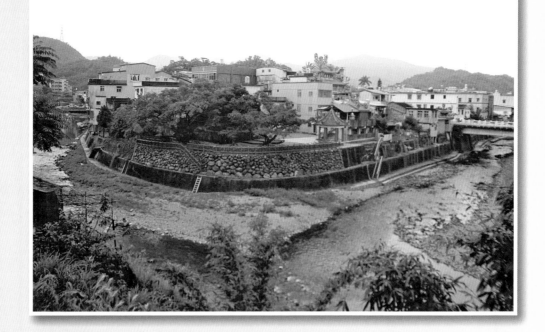

1. 此圖為新北市雙溪的左右兩條溪水的交會處，因為新修建成的河堤的原因，使得畫面中間部分呈現一個很明顯的大弧度，這個弧度像是一個大盤子，托住上方的小鎮。因此，若是以一個平緩的盤子來看待這個地理結構，會比較容易了解要如何表現。這平緩弧形地勢的描繪重點在於，從河堤底端到建築群的最頂端的這個總高度，要盡量壓扁，大概是河堤左右總寬的三分之一，如此一來，才有辦法表現出這個地勢所隱含的深度以及觀者所站的視點（視點愈平緩，總高度愈短，反之，視點愈高，總高度愈長）。

2. 另一個重點是溪水的色調差異，我們可以輕易地觀察到溪水的中間匯流處色調較暗，左右兩處的色調則是明顯明亮許多。這一個色調上明顯的差異反映出這是一個逆光的狀態，簡單說，背後天空的光線將小鎮的影子投射在中央溪水匯流處，使得這個部分的溪水變得十分暗沉，至於兩邊的溪水則因為直接受後方天空的光線照射，產生如鏡子一般的反射效果。因此，若是有辦法將這一個色調上的變化表現出來，便能夠掌握這個逆光的魔幻效果的祕密。

線條稿描繪重點

1. 依照上述的觀察重點，將位於中間的小鎮以類似同心圓的方式勾勒出來，中間區域的長寬比是重點。

2. 建築群的部分則是盡量以簡單扼要的筆觸勾勒，因為在這個距離來看，其實不容易找到太多的細節可供描繪。

3. 再來就是溪床礫石灘的表現，請注意，在彩圖中可以很明確地看出這個部分在溪水與岸邊的區分是十分明白的，這也再清楚不過地告訴我們：你只能明確但又活潑地畫上一次，沒有任何重新修改的機會。在接下來的示範中請仔細地揣摩這個部分線條的表現。

● 上色示範

我們可以先從天空著手，天空的灰色可以用帶藍色的灰（請參考「色彩迷宮」）來畫，直接以平塗法處理，過程中可稍微調整出一些細微的明暗變化。

● 前景的部分我們先處理暗面。用深色（深藍加深咖啡）將橋墩暗面上色。

● 大樹下也用同樣色調來畫，以點、壓的方式，要稍微為樹叢的明亮處留白。

● 接著將這個深色加入些許的土黃以及深藍，調出的藍綠色正適合畫遠方的後山。

● 畫完趁顏料還沒乾時，直接用手壓一下。

☺ 這樣不只能帶掉一些顏色，增加層次感，也可
以製造出一些自然的紋路效果。右側的山景也
以同樣手法處理。

☺ 調一個稍微帶點藍色的灰色，用來畫遠處的
山。先把山的上半部畫出來。

☺ 接著用濕筆將顏色往下帶，如此可以製造出
帶點水氣的自然效果。

☺ 直接用同一枝筆畫出中間和左側的遠山。

☺ 用稍微偏藍的綠色畫左側的
山景，畫完後從邊界上方空
白處用手輕輕地將顏料往下
帶，如此可以製造出由上往
下的漸層，還可以保持邊界的
完整。

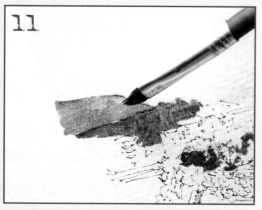

11

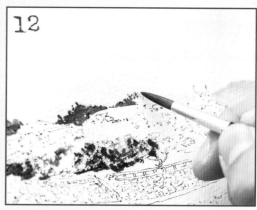

12

用筆稍微補一下，讓漸層的效果更均勻。

用深綠色為中間後方的植物上色，頂端枝葉剪影細節處要仔細畫出來。

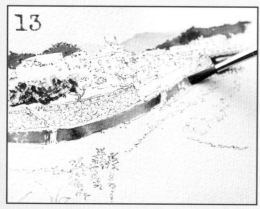

13

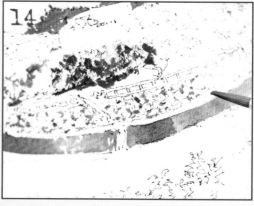

14

將剩下的綠色加上赭紅色，調成帶紅色調的灰，用來畫堤防表面。

上層石頭只要在石縫間的陰暗處帶出一點深色，凸顯出石頭的凹凸形狀即可。

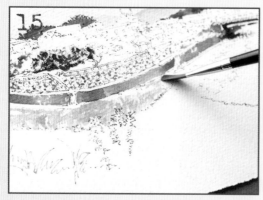

15

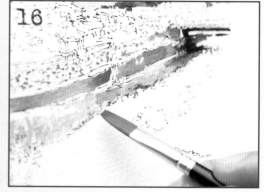

16

河岸邊用土黃色加一點橘色來表現，用扁筆直接按壓平塗，稍微留白，可自然表現出礫石灘的效果。

愈靠近右側橋墩，色調愈重。

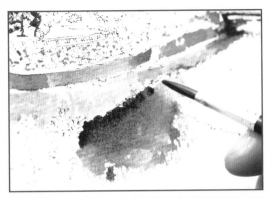

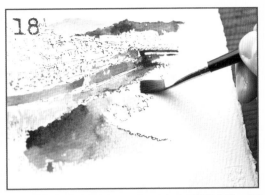

接著處理河面。河面中間因為陰影覆蓋，不但色調上比較重，也沒有反光。

左右兩側河面因為受到天空的反射影響，因此較明亮，可以用帶點淺藍的灰色（濕筆）來表現。溪水深淺兩色相交接處，以筆肚搓揉融合，做出自然的接合效果。

左側河岸靠近下半部草叢的地方要小心勾勒出芒草的形狀來。

靠近中間處和河岸交界處，顏色要加重。

最左側稍微刷點淺淺的藍灰色即可，保留反光的色調。

河岸尾端橋下以及更前方處，再改用深色來表現，之後在靠近河岸處補上一點較重的色調。

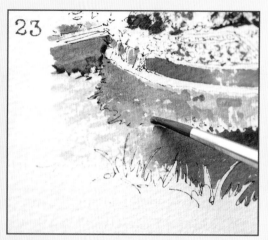

在河岸上補上草地的綠和礫石灘黃土的顏色。

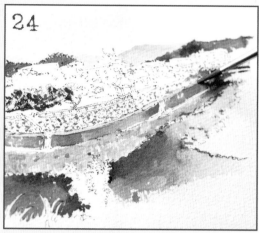

在堤防走道的地方畫上一層淡淡的土黃色。

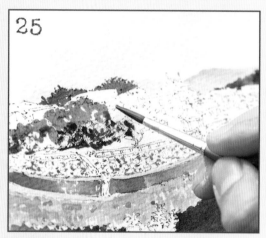

大樹的明亮處，用大片平塗的方式來上色。

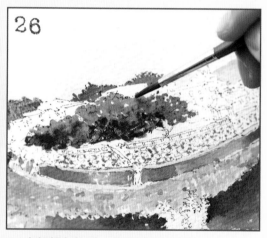

底部顏色較重，用墨綠色來表現。

堤防上的鵝卵石亮面可以用亮一點的顏色來畫（土黃色加一點藍色或咖啡色），只要把鵝卵石的形狀表現出來就好。從中間往左右兩側畫，愈靠近兩側色調慢慢加重。處理到這裡，鵝卵石部分就算完成了，不用全部塗滿，可以呈現較明顯的石頭立體。

28

◉ 兩側的房子用淺淺的天藍色來上色。

29

◉ 也可以用其他比較明亮的色調，如紅色或橘
色，藉以成為畫面的明亮色點。

30

◉ 用橘黃色來畫廟宇。

31

◉ 柱子顏色的紅色。這些鮮明、亮眼的顏色都
是為整張圖點亮的小小亮點。

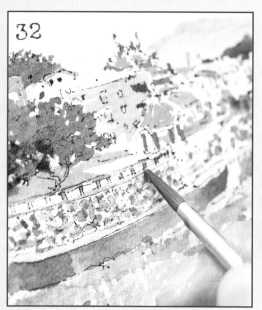

⊙ 在堤防欄杆處補上一點顏色。

⊙ 右前方的黃土地先將河岸邊用深咖啡色清楚勾勒出來，隨即用較淡的土黃色調平塗，如此的礫石灘與河面的明確對比，正可以表現出溪水反射陽光的明亮效果。

⊙ 左前方的植物則用邊壓邊描的筆觸來表現，可以製造出自然的生長形態。

⊙ 最後中間竹子的部分，改用比較細的筆，以筆尖勾勒形象。不用塗滿，要適度留白。最後在根部加上一些暗面的顏色。

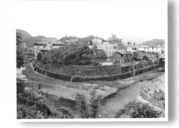

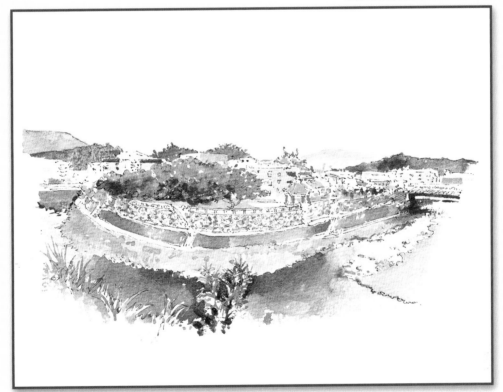

Finished

旅途上的畫畫課；會玩就會畫：零基礎也能
上手的風景寫生課/王傑著；-- 二版 –
新北市：一起來出版：遠足文化發行, 2020.7
208 面；19x25 公分 . -- (一起來 樂；4)
ISBN 978-986-99115-0-4(平裝)

1. 水彩畫　2. 寫生　3. 繪畫技法

948.4　　　　　　　　　　109006371

樂
004

旅途上的畫畫課

**暢銷九年
全新修訂版**

會玩就會畫，零基礎也能上手的風景寫生課

作　　者	王傑
攝　　影	廖家威
美術設計	東喜設計 wanyun
編　　輯	林子揚

總 編 輯	陳旭華
電　　郵	steve@bookrep.com.tw
社　　長	郭重興
發行人兼 出版總監	曾大福

出版單位	一起來出版 / 遠足文化事業股份有限公司
發　　行	遠足文化事業股份有限公司
	www.bookrep.com.tw
	23141 新北市新店區民權路 108-2 號 9 樓
	電話｜ 02-22181417　傳真｜ 02-86671851

法律顧問	華洋法律事務所　蘇文生律師
初版一刷	2012 年 7 月
二版一刷	2020 年 7 月
定　　價	550 元

come together

come together